繪畫 法 構成
技 與

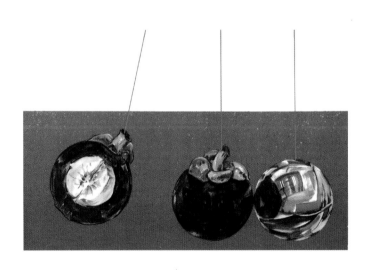

葉田園　編著

目　錄

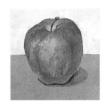

自序

　　一般性的基礎繪畫訓練課程和表現方式，著重在構圖、佈局、用色、技巧等訓練。在多功能、多樣式、多媒材的應用繪畫被廣泛使用的今天，傳統的繪畫教學和訓練方式，不論在構思的啓發、造形的統合、造形的創新、色彩的表現、媒材的應用等訓練上都有感不足。學美工、平面、廣告、產品、造形等設計的人員，在繪畫的訓練上，除技巧外也要擁有豐富的構思能力與創新能力。有好的創新力才能表現出獨特又具爆發性的作品，應用上也才能凸顯繪畫功能的主導性和共鳴性。目前電腦繪圖、影像處理很流行也很快速方便，但是媒材的質感，個人風格，創新的造形等表現還是需要用手，用腦共同創作。

　　筆者執教美工、廣告設計類科十多年，將心得經驗、學生作品和參考國外相關書籍作品，整理分析編印成冊，讓有意從事美術設計、繪畫創作等的初學者做學習表現的參考。

　　本書主要內容有材料介紹、基礎描繪、構成表現及作品介紹等內容。基礎描繪、構成表現由本人所畫，但因個人用色、下筆習慣等不同，只做參考用，最重要的還是自己多練習、多思索，技法自然進步成熟。構成樣式也是做個引玉，引發表現時的靈感和參考，如能多看、多想必能創造出更多更新的繪畫魅力。

　　繪畫創作空間浩瀚無垠，更多、更新的創新作品猶待大家共同努力，筆者才疏技淺又利用課餘時間收集資料，執筆編冊，疏漏之處在所難免，還請專家前輩不吝指正。

<div style="text-align:right">葉　田　園　1999年4月</div>

緒論

　　應用美術有二大主流一是抽象構成，另一是超現實表現。抽象構成是以抽象樣式的幾何圖形為構成要素，是在追求有秩序，合理化的視覺美感。超現實表現則是透過寫實的手法，去追求超自然情境中不合常理、誇張等組合表現。在藝術共融的本質下，抽象構成和超現實表現也自然融合應用，並成為創作表現常見的形式之一。

　　純藝術可以強調主觀，可以不管美學理論或任何條件的約束，豪放灑脫的表現，簡單說就是只要我喜歡沒有什麼不可以表現的。應用美術卻不然，它有機能性及目的性等條件要考慮，考慮人的心理，人的接受程度，也就是要給更多產生共鳴和認同的。學應用美術要懂美感原理、視覺心理、色彩、構成等基礎，有了基礎對爾後的創作、表現、應用等將會有所幫助。

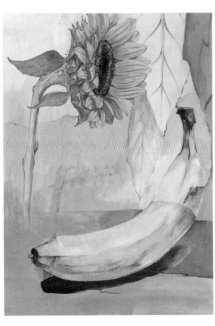

一・繪畫應用

月曆　除實用功能的數字外，加上圖像有美化、裝飾及增強作用。

海報　藉由圖像的吸引力或美化功能等，達到產品告知的目的。

插畫　透過圖像最明確，最易懂的特性，來作內容情境的潤飾，達到吸引力或說明等功能。

立體裝飾　用來美化、變化產品單調的形態。

產品包裝　圖像可以強化產品內容。

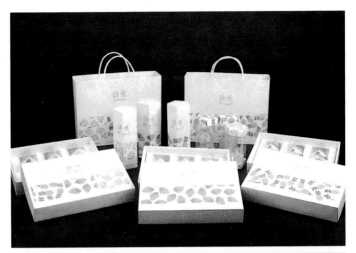

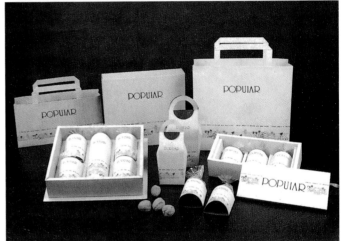

包裝設計　藉由圖像強化產品內容外，也具有公司形象傳銷等作用。

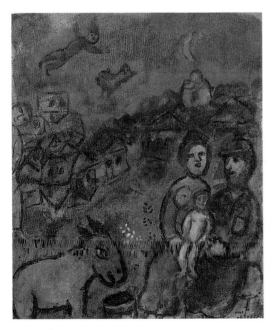

藝術表現　個人創作意念的傳達，欣賞性強於功能性。　（夏卡爾）

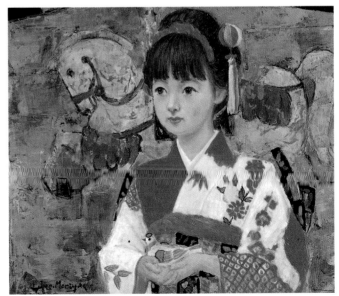

藝術表現　個人對物象美感的再現，欣賞性強於說明或功能性。

四．材料介紹

　　繪畫媒材不斷的研發創新，各種媒材都有其特色和優點。學繪畫、學美術設計者要多嘗試不同的繪畫媒材並掌握住媒材的特性和特色，然後應用表現在適當的題材上。

■色鉛筆

　　輕便、顏色又多又容易使用的畫材。做草圖、色稿、表現圖都適用，可線條、可重疊、可混色、可擦抹等技法。也可以和其他媒材混合使用，色彩不滿意還可以擦掉再修正。水性的色鉛筆可以用水塗染做成水彩似含有水份流動效果。

●以短線順著造型的動勢方向表現。

●以同方向斜線表現。

●色鉛筆的表現：用筆輕，線條少，輕描淡寫如草圖或未完成感的樣式。

●筆觸少，多次重疊成平滑的緊密質感。

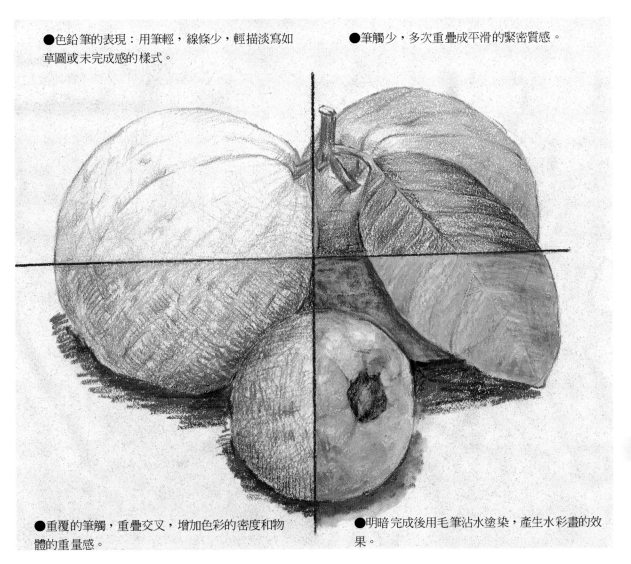

●重覆的筆觸，重疊交叉，增加色彩的密度和物體的重量感。

●明暗完成後用毛筆沾水塗染，產生水彩畫的效果。

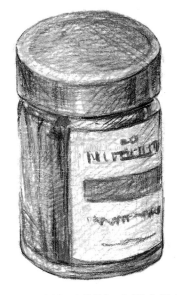

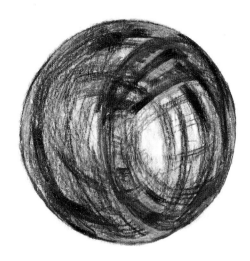

●瓶子： 用垂直線、圓弧線、斜線交疊表現圓體。

●圓球：用圓弧線來處理圓形物體。金屬球表面光滑，會反射週邊物體的影像，成圓弧形狀出現。金屬球面會有強烈的反光，表現時反光對比要強烈。

■廣告顏料

　　廣告顏料彩度高，覆蓋性也好，可
做半透明性的表現，如水彩。更合適做
不透明的處理，如油畫。也適合大面積
平塗。重疊表現不宜太多次或太厚，顏
料遇水容易溶解而產生色彩混濁。

●廣告顏料圖

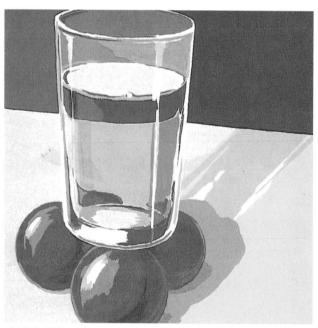

●平塗表現

●重疊法表現。

●寫實不透明重疊表現

■亞克力顏料

　　是一種彩度高，而且又可快速乾燥的顏料。加水稀釋，可以作水彩般的流暢表現，也可以重疊厚塗如油畫顏料的效果，也可作精細描寫。顏料乾後不再溶於水，可以多次重疊和修改顏料不會混濁。

●亞克力顏料

●重疊表現出物體質感

●小章魚

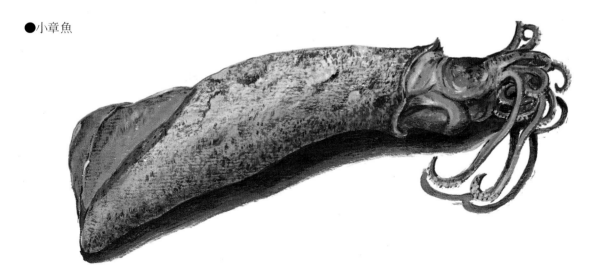

●蘆筍

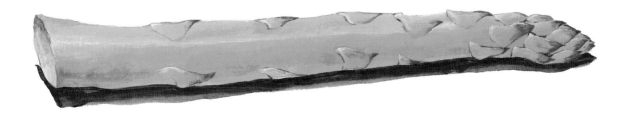

■水彩

　　最方便，也是初學者最常用的繪畫材料。水彩顏料分透明水彩和不透明水彩二大類。透明水彩彩度高，重水份控制，一般而言，是由淡色處理到深色，最亮處以留白或是薄薄一層淡彩處理，重疊或修改不宜多次，以免畫面混濁或彩度降低。不透明水彩，粉質較重，彩度也比較低，除水份的流動效果外也可做厚塗重疊類似油畫的表現。可以加白色來增加顏色的亮度或覆蓋性。

●水彩顏料圖

●透明水彩用重疊法加重暗面色調

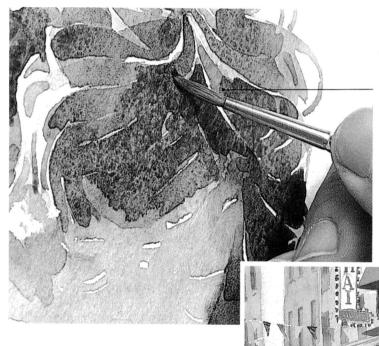

●透明水彩色彩薄，彩度飽和，水份流動輕快感。

■彩色墨水

色彩鮮豔透明性佳的水質顏料，常做渲染或色彩濕中濕自然融合以及色塊面的表現。色與色可以調色混合，但彩度會降低。上色前可在紙上先塗上一層水份，比較能夠做濃淡變化及流暢效果。常見於童話、報章內的插圖。

●彩色墨水圖

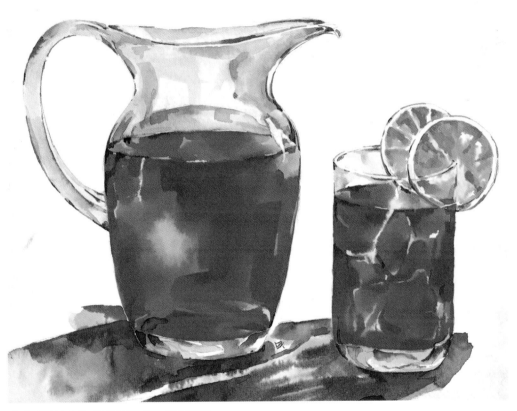

●先上亮色再加重色彩重疊，類似透明水彩表現。

●色彩渲染融合表現

■粉彩

顏料粉末加水混合凝固成型，以條狀或鉛筆式出售。粉質感重、附著性差，以重疊方式表現最多。

技法上可壓、可擦、可抹、可混色，繪圖中途可用固定膠先固定色彩後，再繼續疊色，可減少混色變濁或顏料掉落，完成後一定要噴固定膠固定色彩，防止顏料掉落或磨擦色彩變混濁。紙張以表面有紋理，磨擦力強的最常用。

●粉彩顏料

●明暗變化可由重疊的兩色
塗抹混色成中間色。

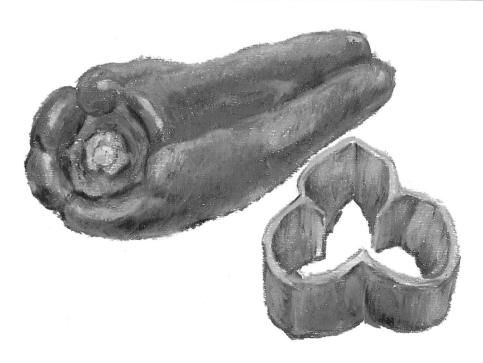

●背景和暗色調先畫，再疊上亮色調。

●由暗到亮重疊表現並交替修正畫面，此畫著重在明暗、色彩變化的表現。

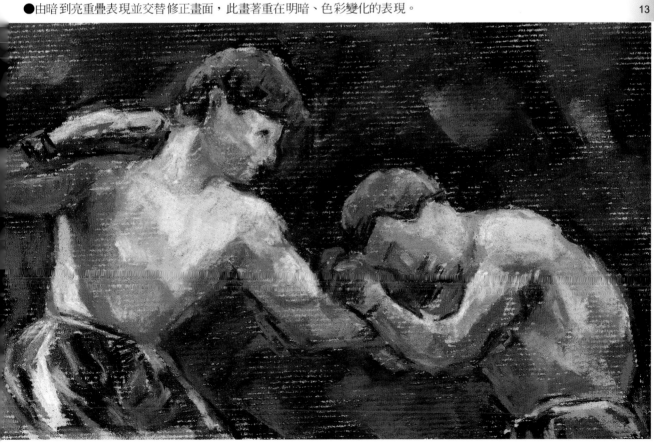

■油畫顏料

　　歷史悠久的畫材，作品經久耐存放 ，
大小畫面都適用。用亞麻仁油、松節油等稀
釋調和，乾燥慢，如連續上色或修改色彩容
易混濁，最好畫到某一程度時讓畫面乾燥
後，再繼續畫，顏色不易混濁又可作出豐富
的層次色調變化。油畫不滿意還可以隨時修
改調整。

●油畫顏料

●用細點重疊法表現細緻油畫
　　　羽田 裕 畫

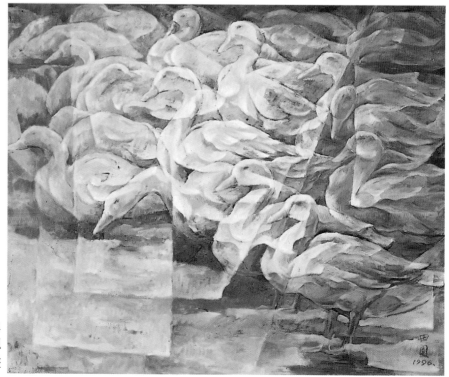

●用主觀色彩及
簡化的塊面表現
　葉田園 畫

■工具

　　好的材料，好的工具，作起畫比較能隨心應手，市售的畫材工具及相關材料相當多，可到美術材料行諮詢洽購。

　　稠度高黏著性大的顏料，宜用筆毛硬的筆，如油畫，稠度低的顏料，宜用筆毛軟彈性好的筆，如水彩、廣告顏料、彩色墨水...

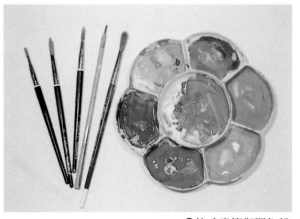

●軟毛畫筆與調色盤

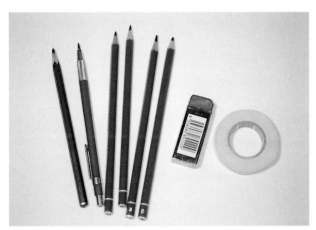

●鉛筆、橡皮擦、紙膠帶

●粉彩、色鉛筆用色紙樣本

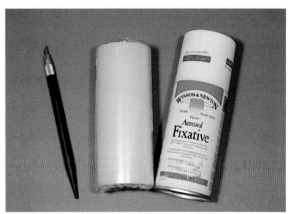

●粉彩固定膠、遮蓋保護膠膜、切割刀

三．媒材表現比較

不同材料不同技法，效果質感也不同，部份媒材還可以交叉混合使用作表現的變化，各種媒材都練習嘗試，可體會出材料的趣味性和方便性及特性，找出適當的材料應用表現在適當的題材上，增加畫面的可看性。

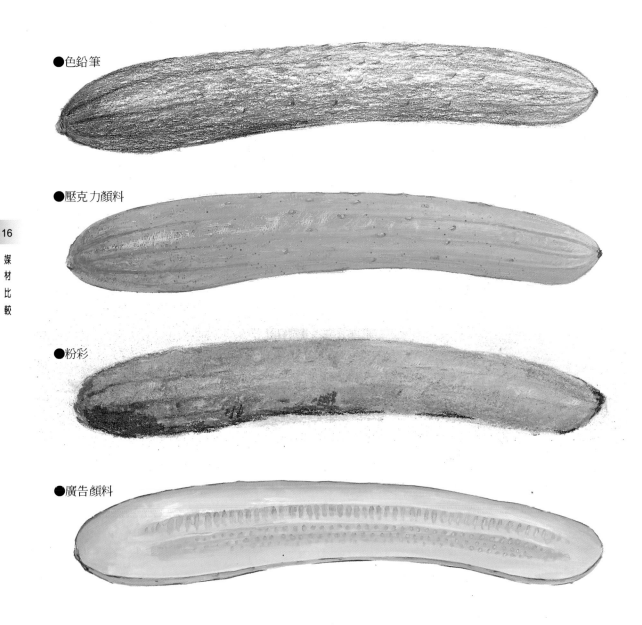

●色鉛筆

●壓克力顏料

●粉彩

●廣告顏料

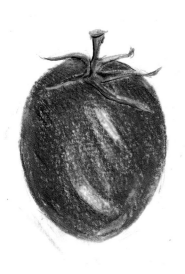

●色鉛筆

●壓克力顏料

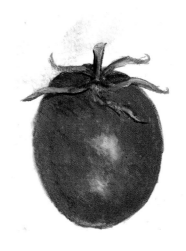

●粉彩

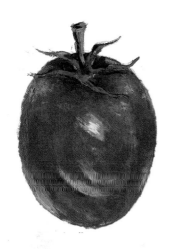

●廣告顏料

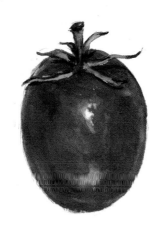

●不透明水彩

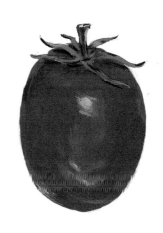

●水性色鉛筆加水染

四 . 質感表現

■質感

我們對物體認知除形態、色彩外其質感也是辨識的要素之一，物體質感（也稱肌理或紋理）如：光滑、粗糙、軟、硬、輕、重、疏、密等，畫寫實的物品質感要表現出來，所畫的東西才會傳神。

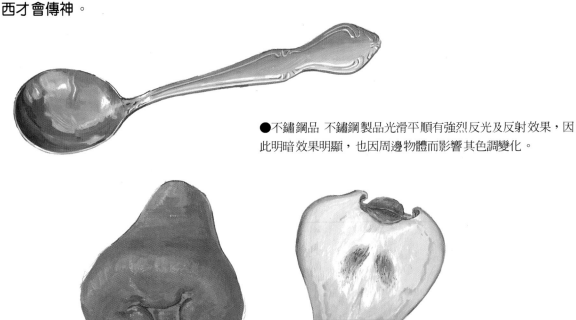

●不鏽鋼品 不鏽鋼製品光滑平順有強烈反光及反射效果，因此明暗效果明顯，也因周邊物體而影響其色調變化。

●蓮霧 表皮光滑容易產生反光，反光部份可以用留白或用亮色調方式處理，完成後不理想再用加白方式強調處理。用色要鮮明，才有新鮮好吃感。

●茶瓜布 細絲作成，質感粗糙，適用細筆或乾筆重疊處理，做出層次感及毛狀效果。

●用固有的色彩做寫實的表現。（廣告顏料）

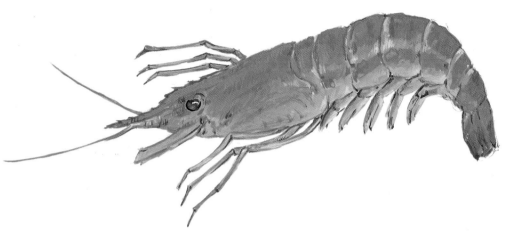

●主觀的藍色系以重疊的方式表現不一樣感覺的蝦
　子。（廣告顏料）

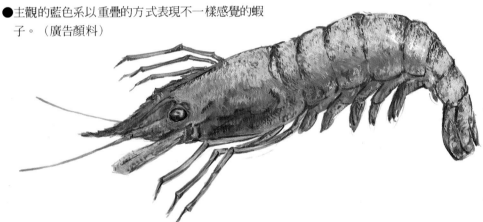

●以針筆線條畫出明暗後，加水彩淡描，做不同技法
　的混合表現。

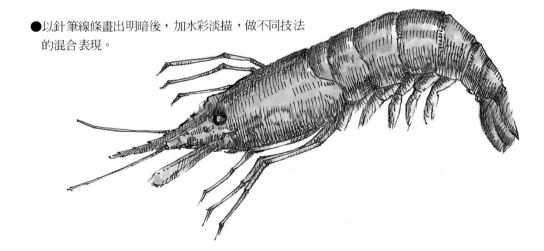

■特殊技法

除平常常用的表現技法外，為了製作畫面效果，或特殊質感，可以嘗試利用各種工具或方法來做效果處理，增加畫面的變化性、趣味性。

●用口吹氣將水份多的顏料吹散，產生自然流動的痕跡效果。

●蠟筆或蠟畫過後加水彩產生排斥分離的效果。

●底色未乾前用牙刷類沾顏料以手撥動讓顏料彈出，產生自然斑點效果。

●水性顏料與松節油混合產生排斥的效果。

●色鉛筆用水染開，曲線部份用型板遮蓋再加一層顏料的效果。

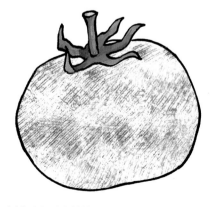

●粗糙海綿或布沾顏料輕輕壓觸，產生材質斑紋效果。

●深的底色上用乾筆重疊點
　戳的效果。

●畫筆沾顏料敲打散落的自
　然斑點。

●色鉛筆重疊後再刮刷成刮
　痕效果。

●粉彩重疊及抹擦效果。

●油性顏料倒入水中攪拌後
　，覆蓋紙張沾黏產生自然
　流動的效果。

●乾筆快刷重疊的效果。

五．描繪練習

■荷花 　（廣告顏料）

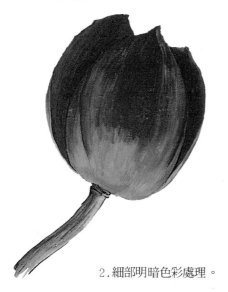

2.細部明暗色彩處理。

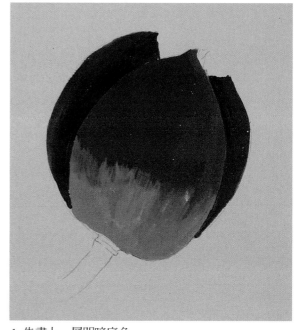

1.先畫上一層明暗底色。

3.用細筆勾畫出花的紋理變化。

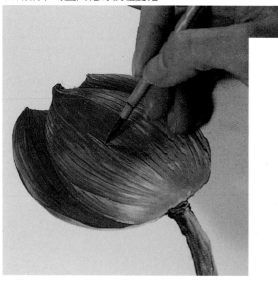

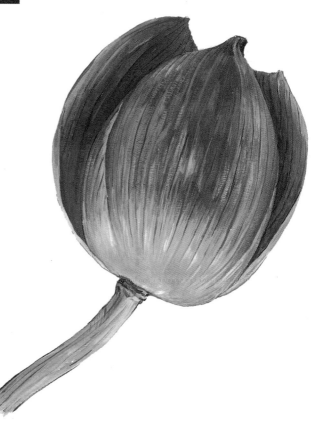

完成圖
　　花本身固有的紅色外加些相近色彩來搭
配，感覺上顏色豐富，畫面活潑有變化，花
梗的色彩也可搭配花的色系使畫面更容易調
和和統一。

■太陽花 （廣告顏料）

1.用黃色系畫出花瓣的明暗變化。

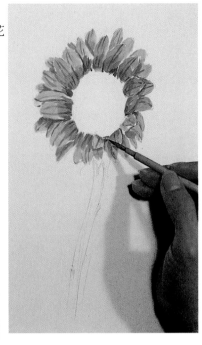

2.用不同深淺的色調做花蕊細部描寫。

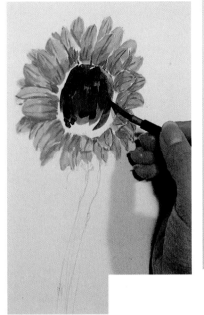

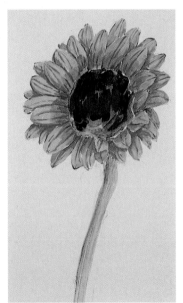

3.處理花瓣細部明暗，並勾出花瓣的層次變化。

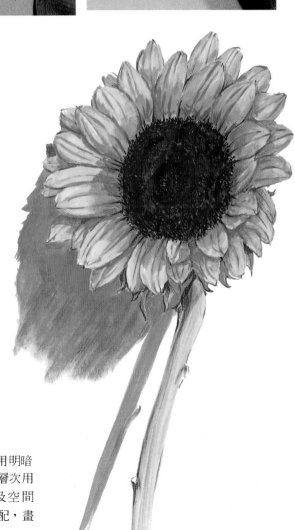

完成圖

　　花瓣的層次，利用明暗差分出來，花蕊細部層次用細筆點出色調變化及空間感。多種色彩互相搭配，畫面會顯得更活潑生動。

■青菜 （水彩、廣告顏料）

1.依明暗變化打上底色。

2.整理更詳細的明暗及色彩變化。

描繪練習

完成圖

　　葉脈留到最後再用亮色勾畫並注意葉脈曲折的變化，也可用洗的方式處理。畫綠色植物，色彩盡量保持鮮綠色。

■芹菜 （廣告顏料）

1.上底色。

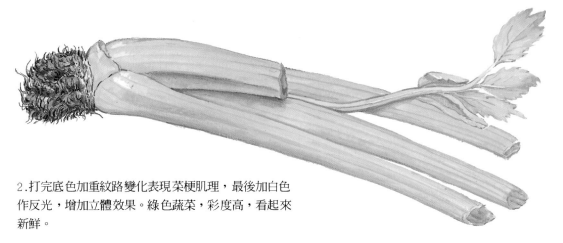

2.打完底色加重紋路變化表現菜梗肌理，最後加白色
作反光，增加立體效果。綠色蔬菜，彩度高，看起來
新鮮。

■小紅辣椒 （廣告顏料）

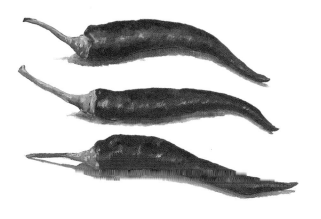

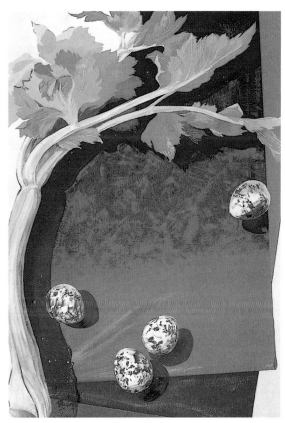

●鮮紅底色完成後用亮色作出反光，也可以用洗掉
的方式處理。

●芹菜與蛋的構成

■蕃茄 （廣告顏料）

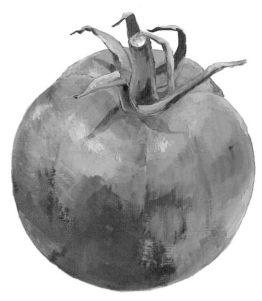

●剖開的蕃茄先以淡紅色系打底再逐步加重色彩，不夠亮的地方調白色提高明度。水果色彩盡量保持鮮艷才有美味和新鮮感。

●蕃茄因有綠、黃、紅等顏色同時出現，處理時先由亮色下筆，再到暗色地方。乾後再以重疊方式調整色彩的變化，但不宜多次。

描繪練習

亞克力顏料表現

■蒜苗 （水彩）

1.由亮的莖部開始下筆

2.根的部份先打一層淡灰色底,再用細筆畫出根部交叉的層次變化。

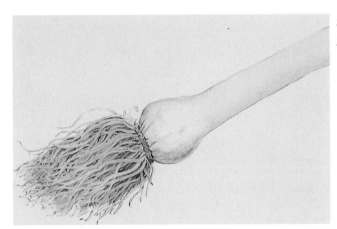

3.交叉複雜的東西所產生的,重疊感可以一層一層的加重色調處理。

完成圖
　　蔬菜的顏色要乾淨鮮綠,混合太多色,顏色易灰濁變成枯乾不新鮮感。蒜苗有部份懸空,因此陰影不完全附著在本體下方。

■橘子 （廣告顏料）

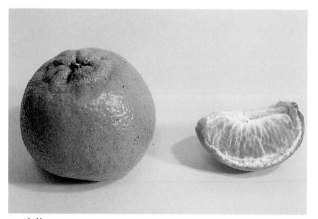

1.實物

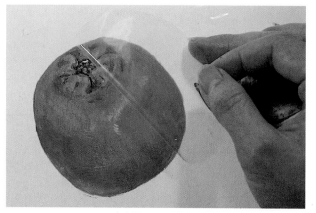

2.主體完成後貼上一層膠膜保護週邊準備做噴點處
理。

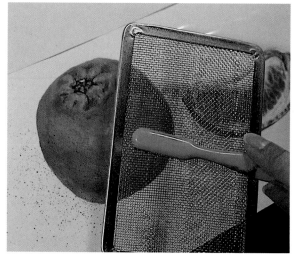

3.利用鐵網及牙刷刮刷出小細點做橘皮斑點效果

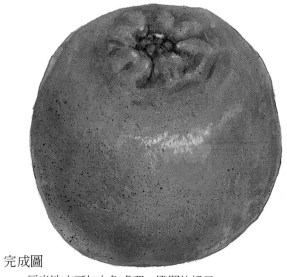

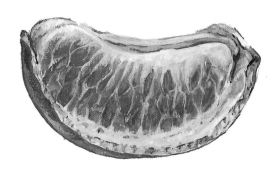

完成圖
　　反光地方可加白色處理。撥開的橘子，
白色纖維部份利用細筆和白色顏加以整理。

■鳳梨 （廣告顏料+亞克加顏料）

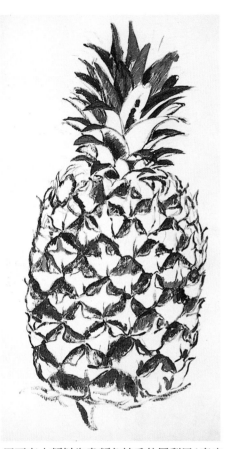

用亞克力顏料先畫顏色較重的鳳梨目（表皮顆粒）及顏色較暗部份的葉子。

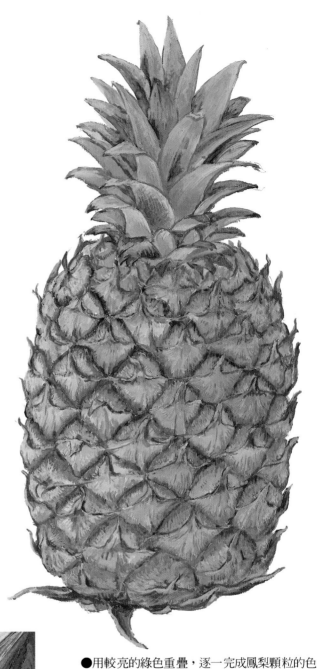

●用較亮的綠色重疊，逐一完成鳳梨顆粒的色調變化。整體完成後再做細部變化及加強。

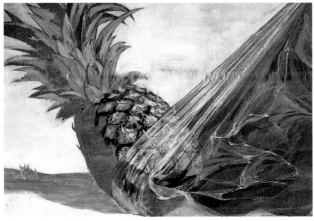

●鳳梨與透明膠袋做張力構成。

■茄子 （廣告顏料）

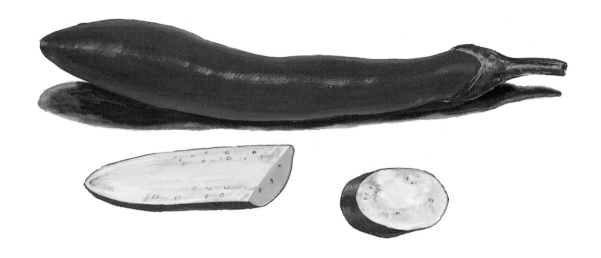

　　茄子色調較暗，表面平滑，再完成立體感後再加亮色，
表現反光，用來強調平滑表面。

描繪練習

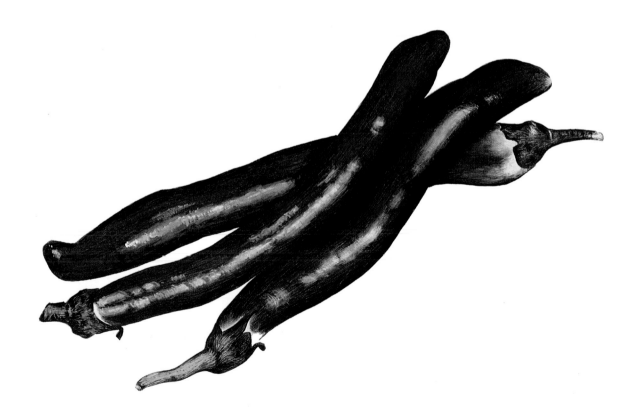

■蒜頭 （鉛筆.水彩）

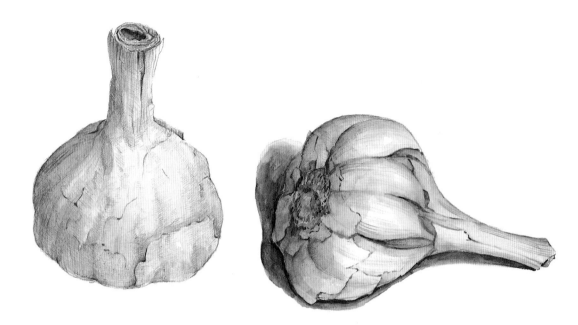

用細鉛筆以小筆觸把明暗畫好，再染上淡色水彩做不同素材的融合。右圖則
以淡彩為主，加少部份的鉛筆筆觸增加層次變化和效果。

■香菇 （廣告顏料）

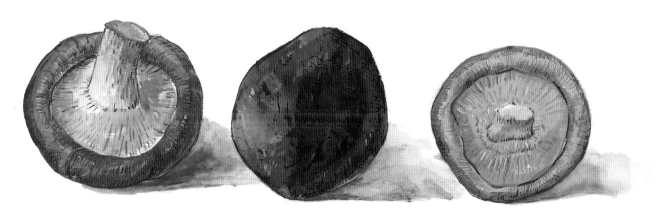

由亮地方先畫，逐步加重明暗變化完成立體感，再用細筆或開叉的筆，勾出菇類表面
的質感。

■釋迦 （廣告顏料）

1.把釋迦當做一個球體畫出底色。

2.照顆粒變化做出明暗變化。

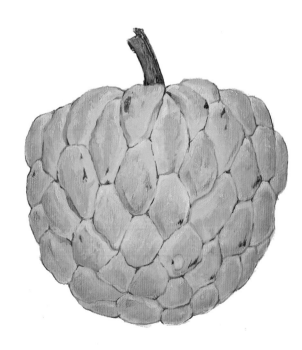

注意顆粒立體變化，完成後顆粒交接之處用較重的線條強調顆粒的界線及凹凸感。

■雞冠花 （廣告顏料）

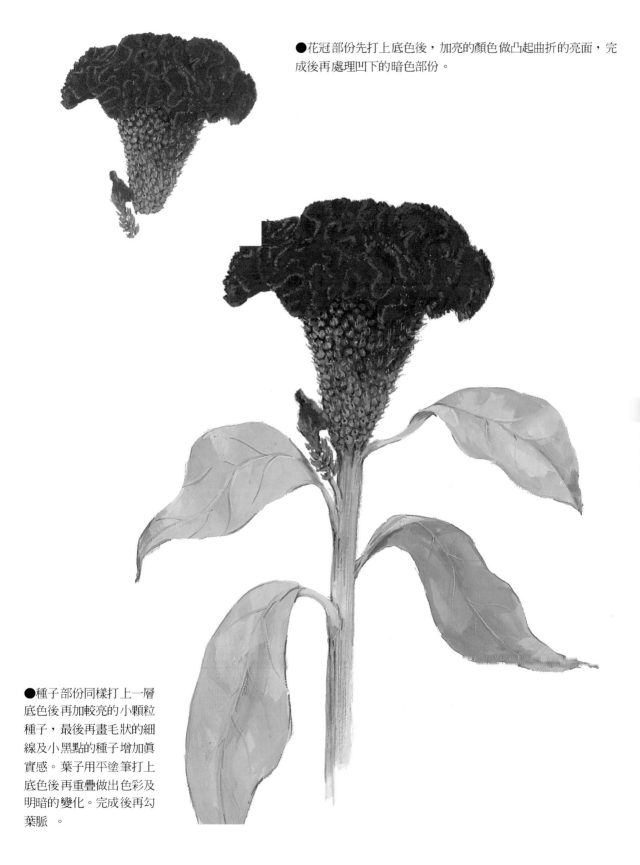

●花冠部份先打上底色後，加亮的顏色做凸起曲折的亮面，完成後再處理凹下的暗色部份。

●種子部份同樣打上一層底色後再加較亮的小顆粒種子，最後再畫毛狀的細線及小黑點的種子增加真實感。葉子用平塗筆打上底色後再重疊做出色彩及明暗的變化。完成後再勾葉脈。

■青椒 （色鉛筆）

●用黃綠色打底，並作明暗變化。

●圖二

描繪練習

●完成圖

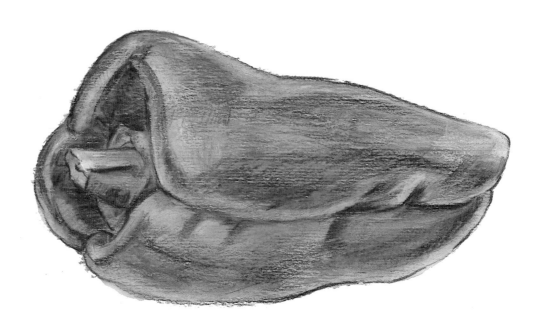

■青椒 （蠟筆）

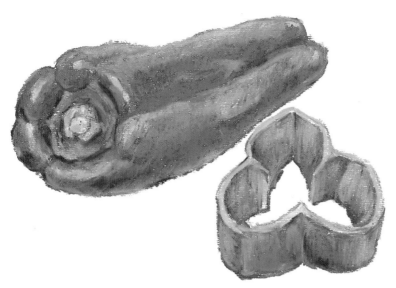

蠟筆

　　較暗部份先上色，再
上亮面色彩，整體完成後
再做亮部及反光處理。多
色重疊色彩感豐富，色彩
層次感變化也多。

●青椒構成　　不同的蔬果以大小不同的面積變化構成圖面。圖面中有留白、有線條、有大面積的色
塊等變化組合構成生動的畫面。適度加上邊框有加強視覺效果。

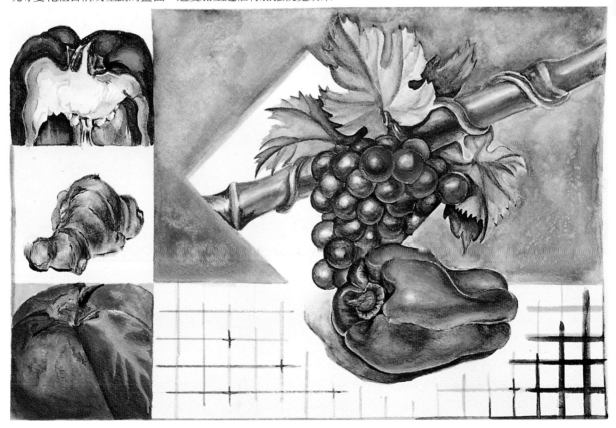

■劍蘭 （廣告顏料）

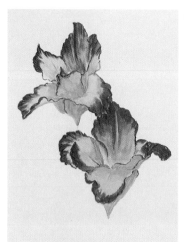

●鉛筆輪廓線完成後，由花瓣部份先畫。

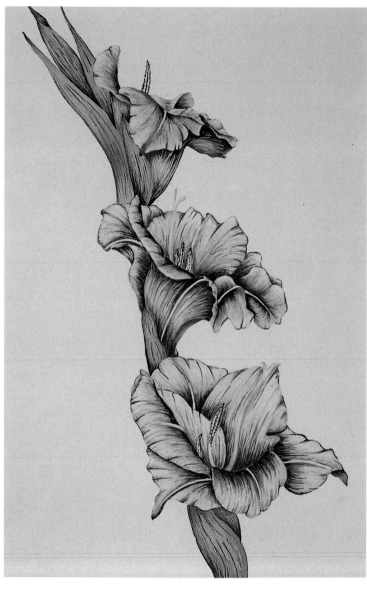

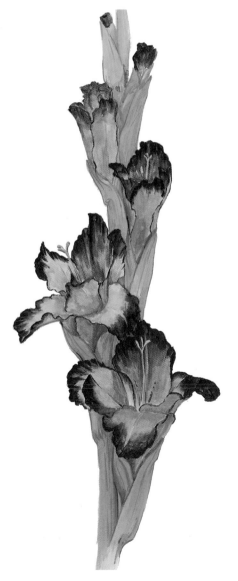

描繪練習

●花瓣轉折變化及花瓣的前後關係，利用明暗來分界。利用轉折的輪廓線表現花瓣的輕柔感。葉子部份先打底色再做明暗變化，最後用細筆勾葉脈紋理。

■南瓜 （廣告顏料）

●畫出整體的立體變化，後
再做細部處理。

●用重疊方法畫出土黃色的斑點。斑
點也要有明暗的變化才會有自然立體
效果。

●完成圖
　　類似此有斑點的物體可依此重疊方式處理。

■彩色墨水

1.上顏料前先塗上一層水份,顏料比較容易暈開而不易產生明顯筆痕。在未乾前做混色或變化顏色,融合會比較自然。顏色濃淡利用水分的多或少來控制。

3.造形色彩完成後勾輪廓線可增強畫面效果。

2.色與色之間最好有明度差或色相差做界線,層次會比較明顯。

完成圖

　彩色墨水不宜重疊太多次,顏色容易變濁,缺少清爽流暢感。

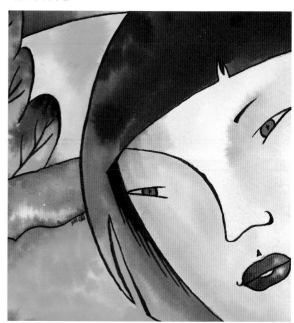

■螃蟹 （廣告顏料）

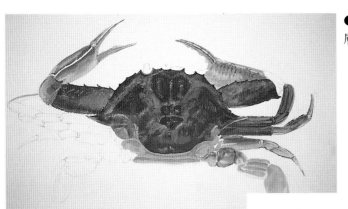

●打底色做明暗，逐步添加色彩增加
層次變化。

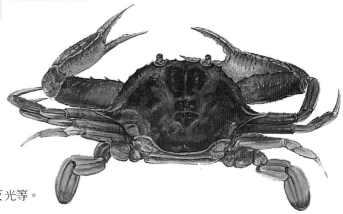

●立體感完成後整理細部紋理及亮面反光等。

描繪練習

●完成圖
　整體完成後加重部份輪廓線及反光等細節增
加立體效果。

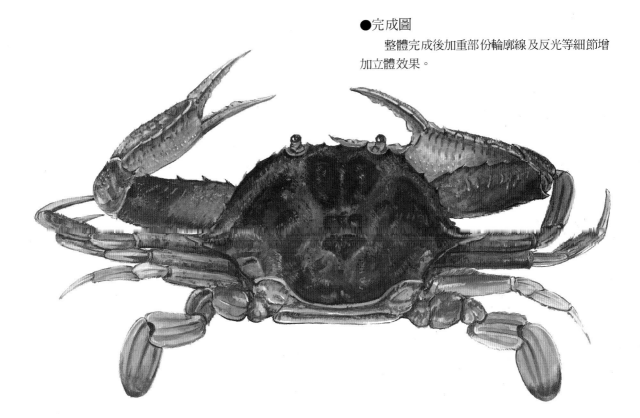

■石頭 （廣告顏料）

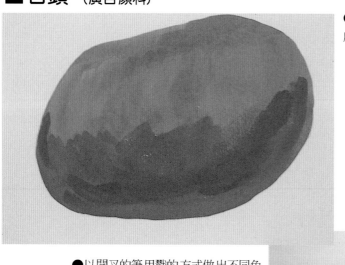

●先畫出一層暗灰又有立體感的底色。

●以開叉的筆用戳的方式做出不同色調、不同明暗的粗糙質感。

描繪練習

●完成圖

　　類似石頭表面的粗糙質感東西，
都可以以戳的方式重疊處理。
立體質感完成後，再以
細筆整理其他
細節。

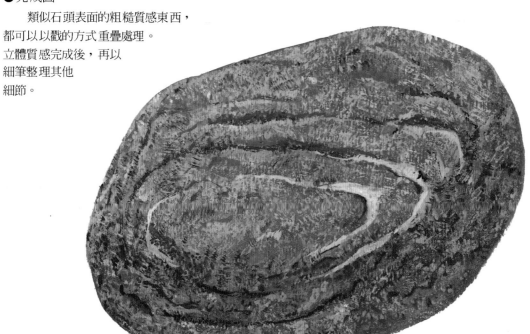

■馬頭 （色鉛筆）

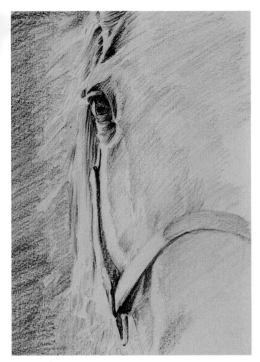

1.由較暗部份先著手，用不同深淺的筆交替重疊畫。

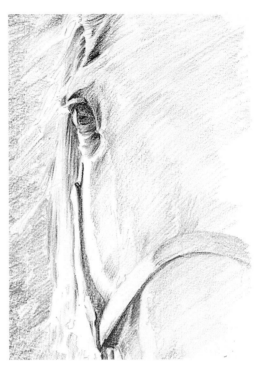

2.繼續加重顏色及層次變化。

3.暗面及深色部份用較重的力量下筆。可以增加重量感。

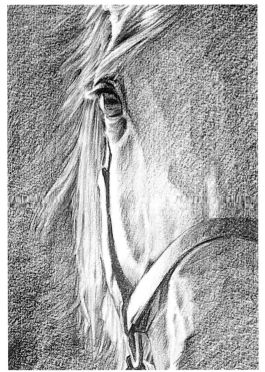

完成圖　用多種顏色的筆交替重疊表現出色彩豐富的畫面。明暗對比強畫面感覺比較有力量。

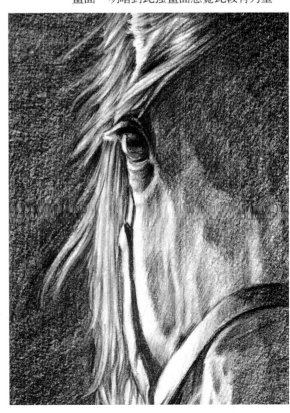

描繪練習

六．圖案表現

圖案表現

　　　將複雜造形的細節或質感等給予單純化、簡潔化，但又沒有失去造型原有特徵。表現時可用線條、肌理、色塊等方法處理表現。設計時要考慮美感要素，如明暗對比、線條變化、色彩搭配、面積大小等。

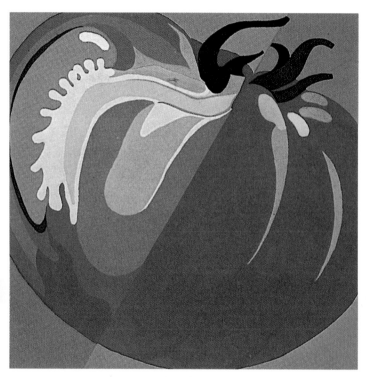

●蕃茄圖　小管和信

●用流暢線條表現蕃茄特徵及結構。　小管和信

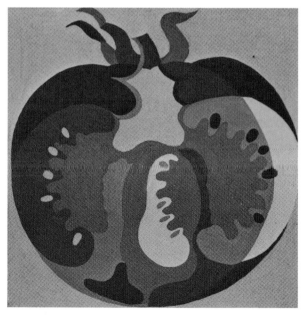

●用色塊表現蕃茄外形及內部結構變化。表面上利用色彩亮暗差，色塊面積大小變化等處理。　小管和信

■蕃茄　（廣告顏料）

●做設計，草圖構想圖是很重要的手續。依物體、明暗、色彩變化設計出分塊草圖。必要時也可用彩色鉛筆等先畫出比較詳細的色彩計畫圖。

●蕃茄以紅色系為主色調，搭配綠色使色彩更豐富活潑。色塊分割時要有大小、強弱等差別，畫面才不會呆板。

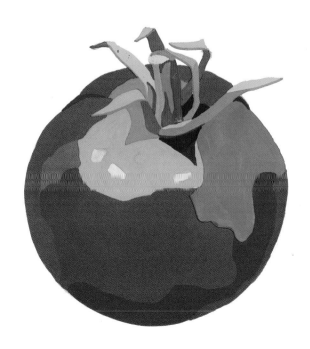

■蝗蟲

●平面化表現人群層次。

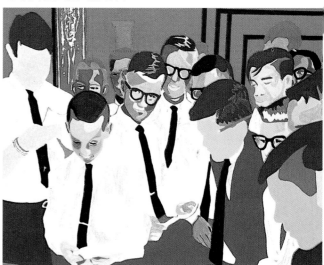

●造形特徵分塊明確，寒暖色互相搭配活潑生動。

■色塊表現

圖
案
表
現

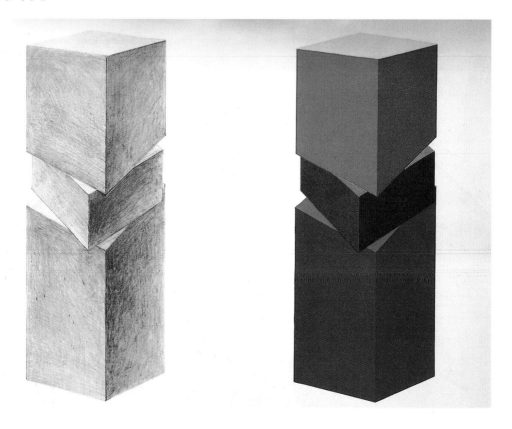

●用鉛筆先完成塊面比例及明暗後，再做色彩規劃表現。

■橘子

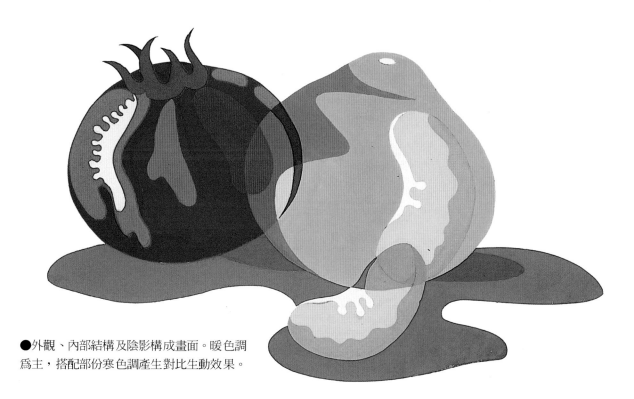

●外觀、內部結構及陰影構成畫面。暖色調為主，搭配部份寒色調產生對比生動效果。

■瓢蟲

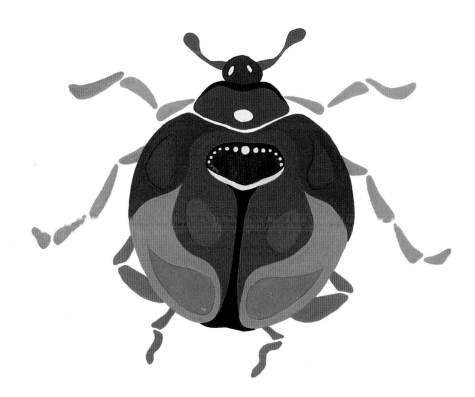

●瓢蟲完整的造型，色彩塊面分割活潑流暢，色彩又明亮。
（風景）

■蓮花

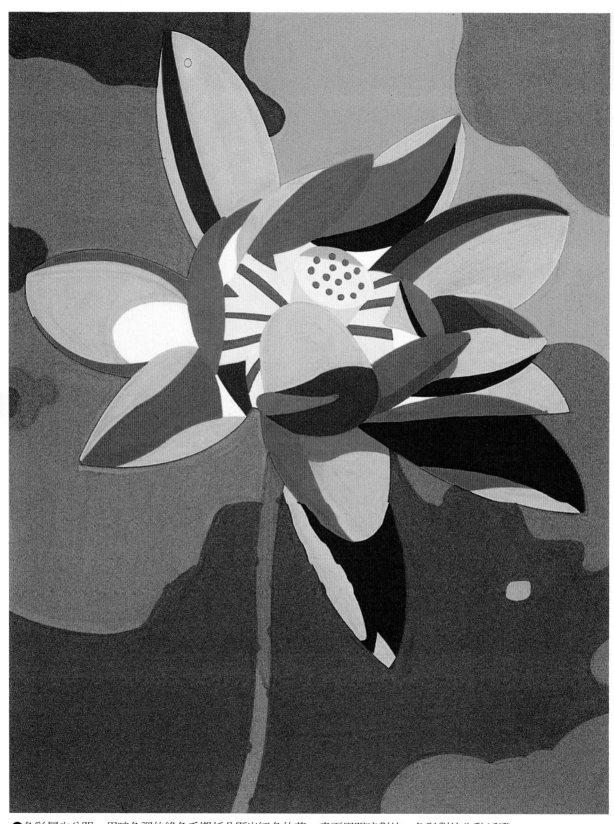

●色彩層次分明，用暗色調的綠色系襯托凸顯出紅色的花，畫面用明暗對比、色彩對比生動活潑。

■風景

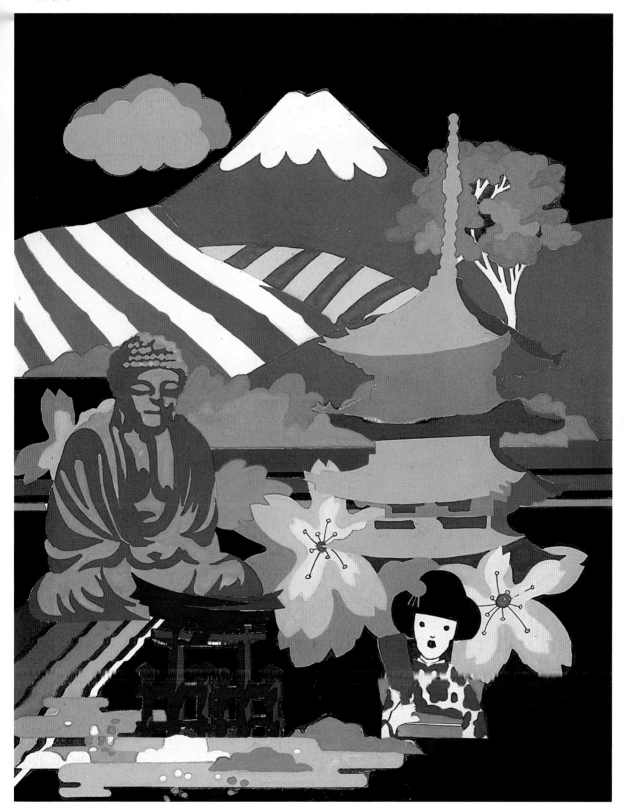

●利用色彩的前進與後退的個性做空間變化。暗的寒色背景凸顯暖色的建築和花朵。寒暖相配色彩活
潑生動。方塊做比例分割，用素描做明暗規劃後以色塊表現。

■水果

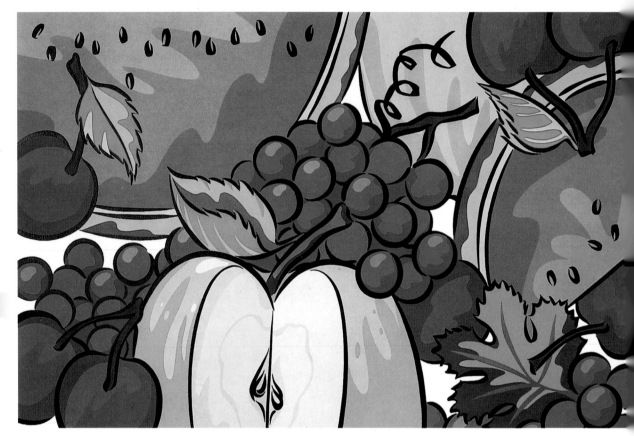

● 紅色系、黃綠色系搭配，再加上紫色系的葡萄，畫面色彩豐富。

■燈炮

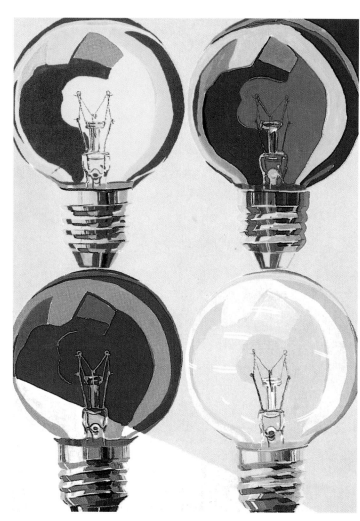

●以不同角度觀察物的變化及色彩應用，一樣的題材也可以表現出很多不同趣味的作品。

■鉛筆

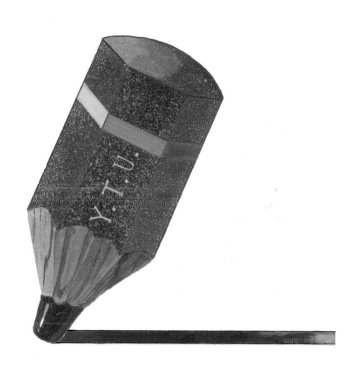

●鉛筆 用色塊明暗平塗後加噴點增加變化。

七．點畫表現

■針筆點畫

　　用針筆點出疏密表現物體明暗立體。點的大小疏密會影響效果，點小密度大作品看起來細膩精緻。完成後染上一層色彩變成彩色畫面。

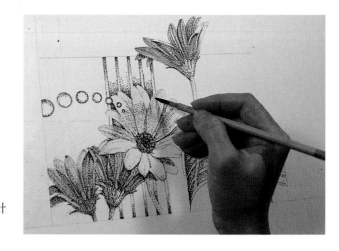

●鉛筆構圖後用0.2 mm 的針筆點出明暗，再填上色彩。

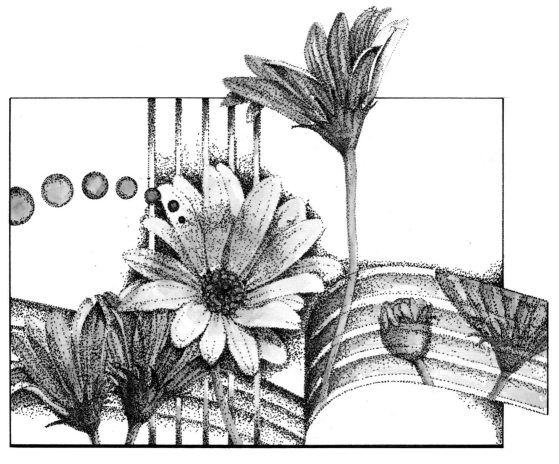

●完成圖　利用較暗的背景襯托黃花成畫面重心。構圖上有部份造形突出框外，產生突破框制空間約束的視覺效果。構圖時注意物體的疏密分配及視覺動線的安排。

■荷花

●除細點表現的荷花外也用短線交錯表現荷葉。加上輕重變化的橫線做裝飾，使畫面產生連貫變得活潑有創意。　蘇容霈　畫

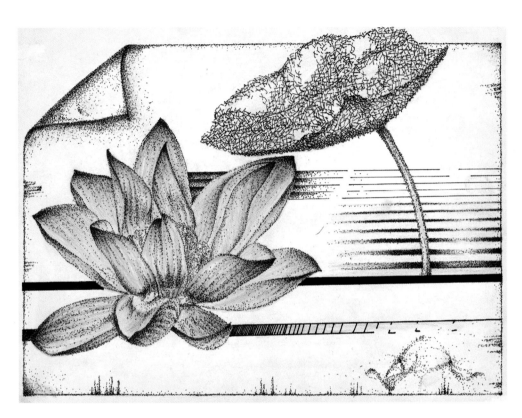

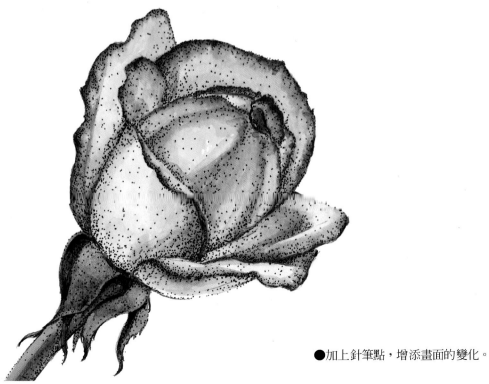

●加上針筆點，增添畫面的變化。

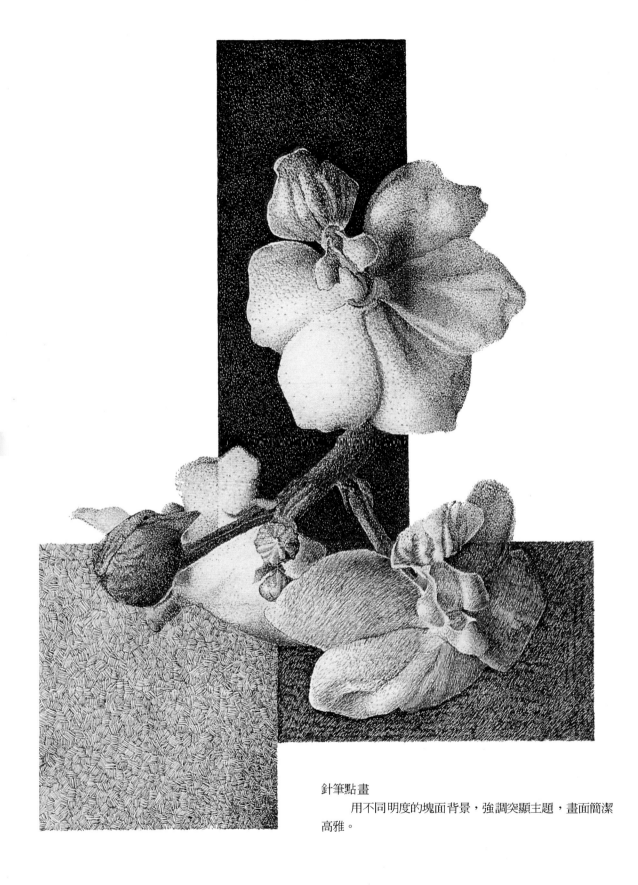

針筆點畫
　　用不同明度的塊面背景，強調突顯主題，畫面簡潔
高雅。

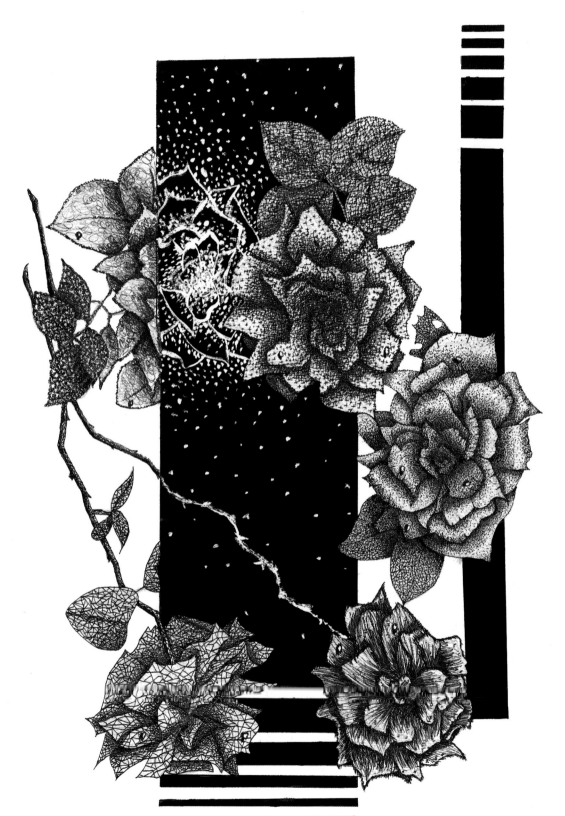

●薔薇　天可用的針筆線條變化完成明暗後，塗上色色鉛筆。再用黑色色背景襯托主題。

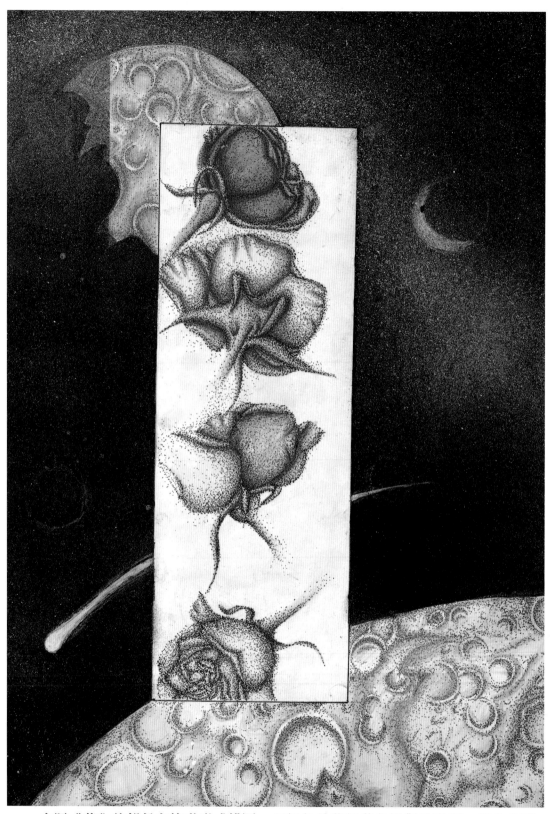

　　主題〝花〞的部份有律動形式構圖，以紅色的花與黃色做對比表現。變化的暗色背景除強調主題外，有漂浮空間的構成效果。

●不同質感的東西，巧妙的組合成一張豐富
內容的點描畫。

●輪廓線的黃色做背景凸顯紅玫瑰成為畫面重
心，小圓圈反覆排列裝飾，成一裝飾性強的畫面
構成。　蔡玉君　畫

■色點畫

　　用不同色相不同明暗的小色點並置在一起，表現物景變化，也就是"點描畫"。色點並置在一起時，會產生混色效果。也就是會產生第三色彩感應，點的大小會影響畫面的粗獷或精細感。彩色印刷就是利用並置混合產生豐富變化。

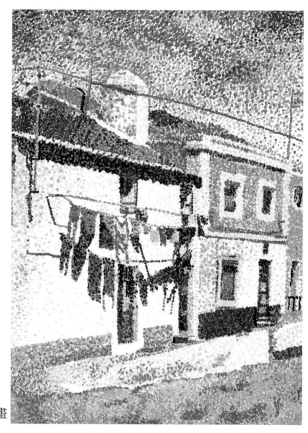

點描景物　張慈娟　畫

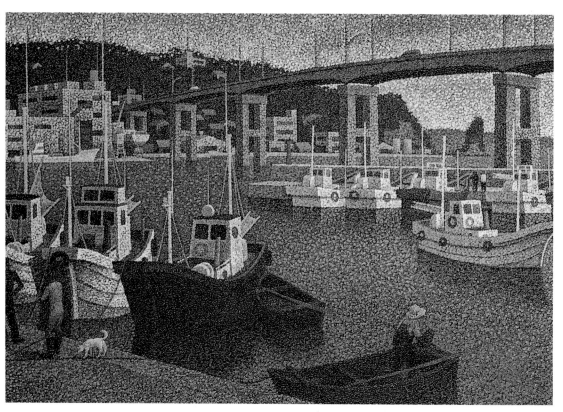

●色點的重疊與疏密變化及色彩明暗，表現出細膩精緻的點描畫。

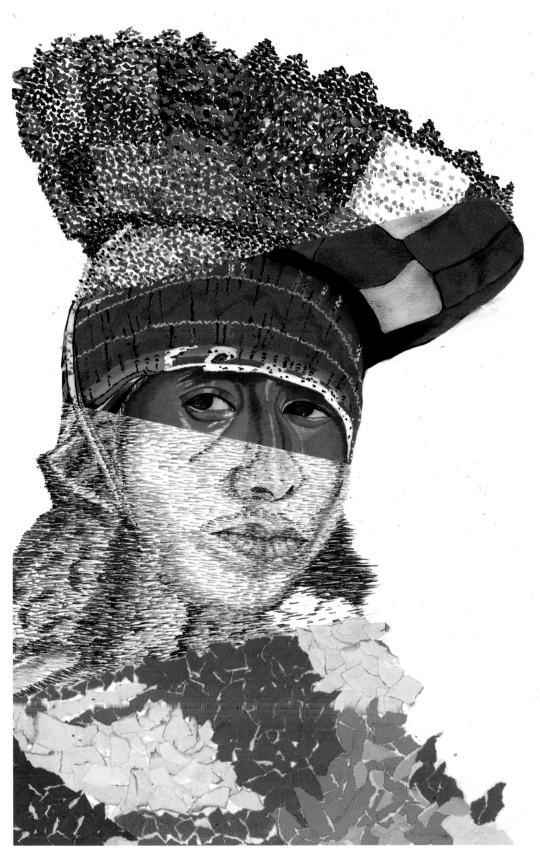

●以多種不同肌理色彩變化共構畫面,產生不一樣趣味效果。　郭雪鳳　畫

■格點畫

　　將圖片或照片分格後，再以小色塊如馬賽克式做圖案化表現。在表現時注意塊面之間色彩變化、色彩分配、明暗強弱等整體性畫面，用單色調只做明暗變化也可以。此種表現可以訓練圖樣簡潔化能力和配色能力。

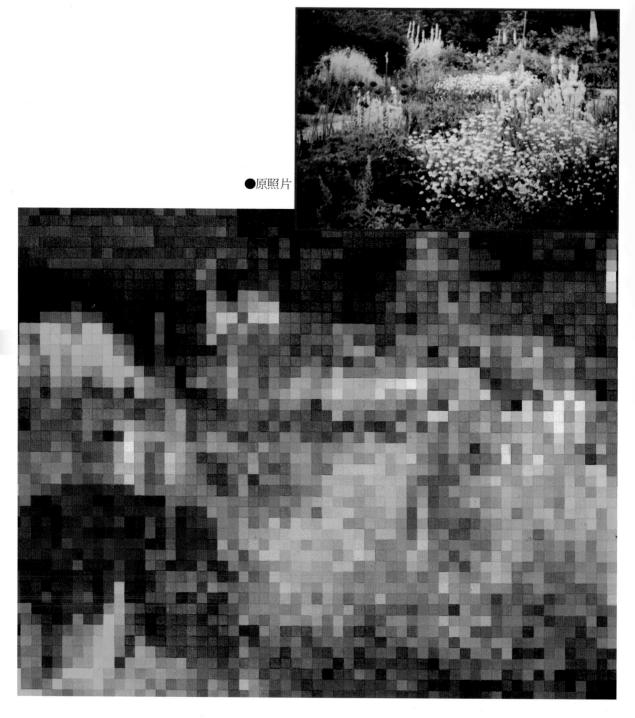

●原照片

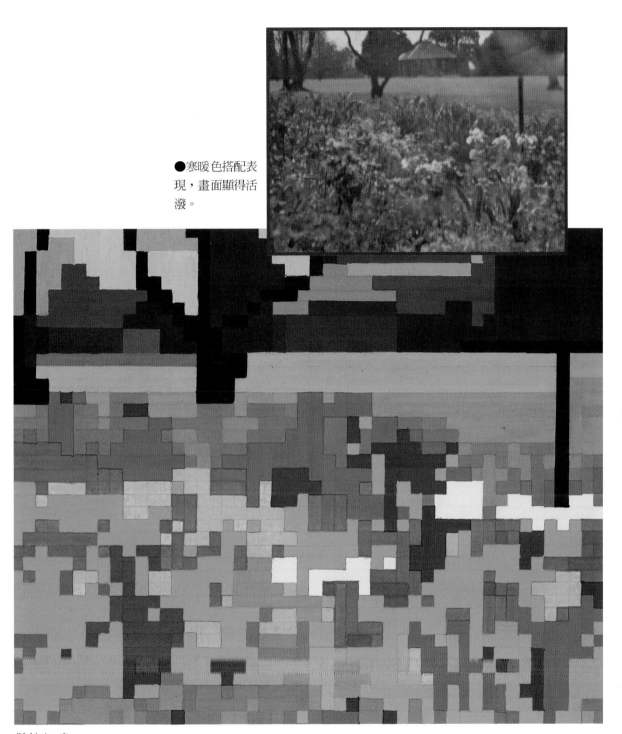

●寒暖色搭配表
現，畫面顯得活
潑。

陳柏志　畫

■沾水筆畫

　　沾水筆筆頭有寬窄等多種規格變化，利用其寬窄及運筆變化可畫出各種粗細變化的線條。沾彩色墨水或流動性好的顏料都可。可單獨使用，也可以混合他種顏料搭配表現。

●利用沾水筆畫出粗細流暢線條。

1.利用沾水筆沾彩色顏料以線條表現

2.白色部份用廣告顏料修飾

3.用線條的疏密、深淺表現立體感

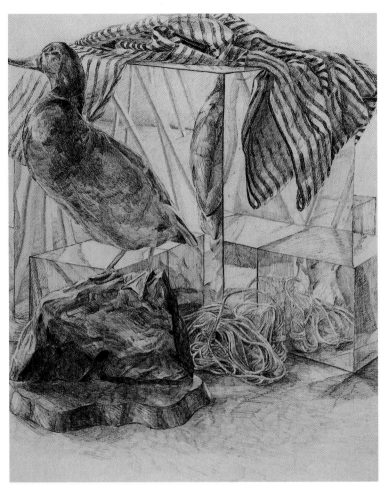

●黃土色的紙上用沾水筆沾顏料做
線條精細描繪，表現玻璃反射物體
影像。松本英一郎 畫

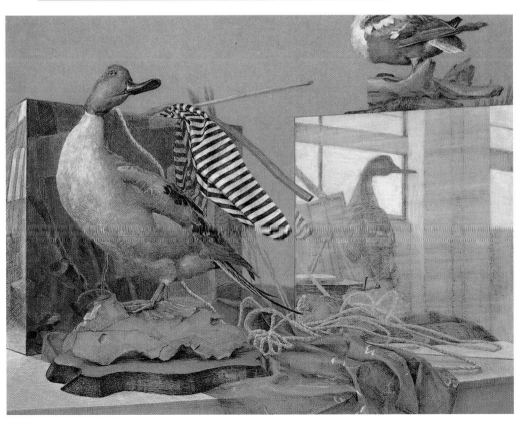

●黃褐色的紙上
用沾水筆沾顏
料，以線條疏
密、重疊交叉、
方向等來表現。
松本英一郎 畫

八．構成法則

　　繪畫表現談論研究的內容有材料、
工具、技巧、色彩造形和構圖等。構成
繪畫除上述的內容外還要談創意、心理
等條件，創意包含新造形、新技法、新
表現等。心理包含畫面力感、動感、量
感及空間感等視覺心理。

　　構成繪畫可以說是由平面抽象構成
中的點、線、面、形的形式延伸而來，
將抽象形的構成改換成具象物的表現。
構成表現必須先提昇造形要素的統合技
巧、美感形式才能設計出新視覺，新感
受的新畫面。也就是說構成訓練是要講
求畫面安排和造形間彼此呼應並在呼應
中產生好的視覺緊張感，這種視覺緊張
感是具有美感而且又會令人感覺流暢的
造形統合。構成要先從觀察自然造形，
描寫自然造形的變化、特徵開始訓練，
熟習造形後構思、統合、變化，由繁到
簡或由簡變繁，進而創造設計新式樣、
新視覺畫面。

●構成樣式繪畫：造形的重整統合打破傳統構圖，新
的構思產生新又具特異性的視覺畫面。

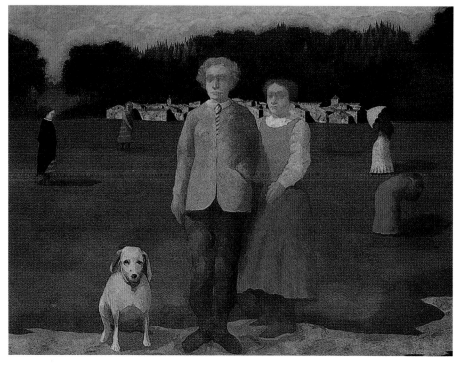

●常見的繪畫樣式：
構圖‧空間‧色彩‧
均衡表現技法等組
成。

構成法則：

構成法則又稱為形式法則，這是經過專家分析、研究，探討出人們對美感形式那些最容易產生共鳴，那些會有舒適反應。雖然美感意念很主觀，沒有絕對性或公式化，但還是有基本的條件在，如果能瞭解基本的原理原則，則可省下許多創作表現上的摸索，而能很快的得到基本又能符合美感的作品，進而改造、創新更多的新形式，新畫面。

構成的基本形式有：統一、平衡、比例、律動、強調、單純化等法則，好的構成同時會有多種形式法則共存在裡面，因此在訓練或表現時個個要素都要考慮或加以整合。

■統一：

結合共同的要素，將相同或相似的形態、色彩、肌理、方向、大小等要素做有秩序的組織、整理，使畫面產生共通性和相關性，進而達到視覺上的舒適協調，這就是統一。

在講求統一的同時，還是要考慮到畫面的變化，如何讓畫面更生動活潑，不要為了統一性而變成呆板單調， 缺乏變化的作品。

●同樣性質的昆蟲重覆排列,有很好的統一但缺少了活潑性和變化性。

●同性質的東西"水果"共同構成，有很好的統一性，也有變化的構圖及多樣性的造型表現，畫面就覺得活潑有創意。適度的加上邊框有凝聚視覺力量效果。

■平衡

平衡是指畫面中造形各要素的視覺心理量感，在相互調節之下所強調出的方向上的力感或安定靜止現象感。這些要素包含有形態、色彩、材質、方向、位置等。

1、 對稱性平衡

所謂對稱性平衡是指，以畫面空間的中心點兩邊或四週的形態造形具有相同又相等的公約量感而形成的安定現象。有左右對稱、輻射對稱。左右對稱有很好的均衡性，但不容易表現出活潑或緊張的力量感，屬於靜態的平衡。輻射對稱則容易表現出旋轉樣式的動感。

●很有創意的對稱性構圖，畫面安定。

構
成
法
則

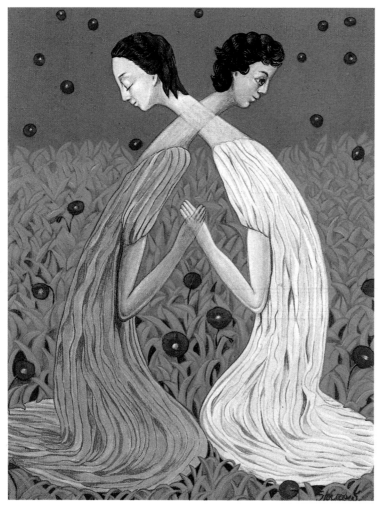

●對稱性的構圖有很好的均衡感，但因大小、形狀等都相等的對稱，容易失去畫面的動感和變化。

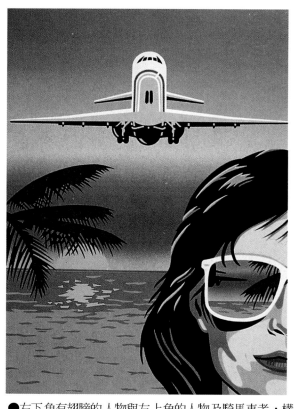

2、 非對稱性平衡

　　非對稱性平衡是指在畫面中兩個相對部份不同,但因量的感覺相似而形成的平衡現象。這種形式的構成與造形的位置、形態、色彩等所產生的視覺力量有密切關係。非對稱性的平衡畫面最常見,也是最容易表現活潑　,變化的構成平衡方式,為動態的平衡。

●右下角的人物與夕陽、椰樹、飛機
　做為均衡的要素。

●右下角有翅膀的人物與左上角的人物及騎馬車者,構成畫面力量的均衡　　　呂昶億　畫

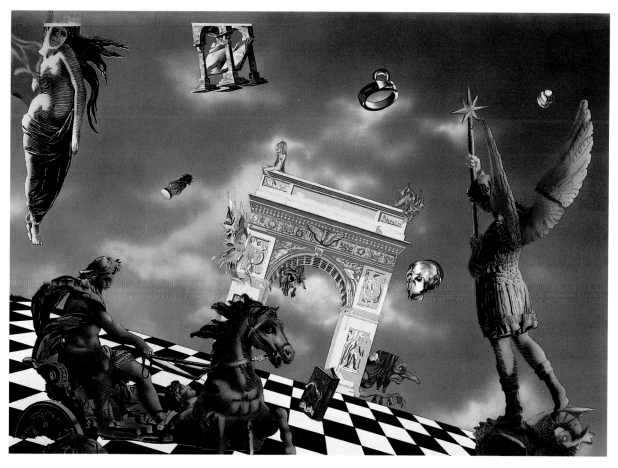

■律動

　　律動是指有規則或不規則的反覆排列或週期性的改變等現象，所產生的動感均可稱爲律動。律動的形式有反覆、漸層、漸變、移位等，和時間差的動作、位置空間有密切關係。

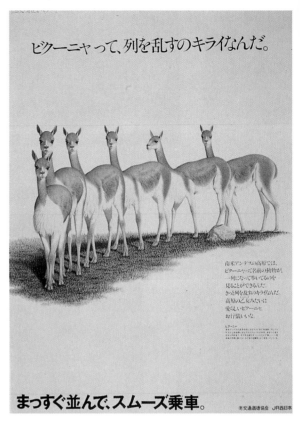

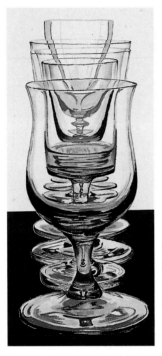

●透明重疊的玻璃杯漸次縮小變化往後延伸的律動變化。

●駱馬連續性移動，形成一個好的視覺連貫。

●揮棒擊球移動的軌跡形成時間差的連貫圖樣，成一好的律動表現。

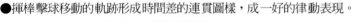

Kieler Woche 1980　21.–29. Juni

●抽象樣式的色
塊做有規律的漸
次縮小變化，視
覺心理也隨之移
動，為好的律動
表現。

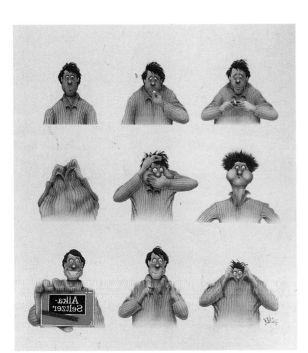

●人物動作、表情延續變化，成時間性改變的律動。

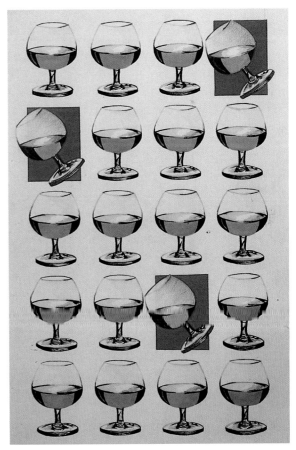

●反覆排列的玻璃杯成一有規律的畫面，傾斜部份產
生畫面變化和移動的效果。

■強調

　　係指有意加強某一部份的視覺效果，使其在畫面中成為重要的焦點。常用對比方式來強調主題，或是用差異性來引導視線，成為重心焦點。

強調的方式有：

分節：在秩序的結構中，做不同樣式的分離，而形成視覺焦點。

孤立：讓主體獨立存在，而成為畫面的焦點。

對比：藉由造形的要素，形、色、質等特徵，做量或質的差異性，產生形式上的主體。

誇張：是一種刻意加強其特徵或差異性而形成的主體形式。有改變比例、扭曲、變形、變色等表現形式。

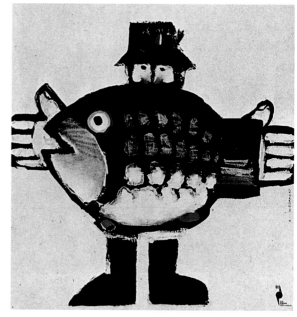

●強調放大的魚造形，成了焦點。

●放大的人頭像與背景產生差異，脫離群體分開形成孤立狀，成為畫面的強調重心。　　陳素靜 畫

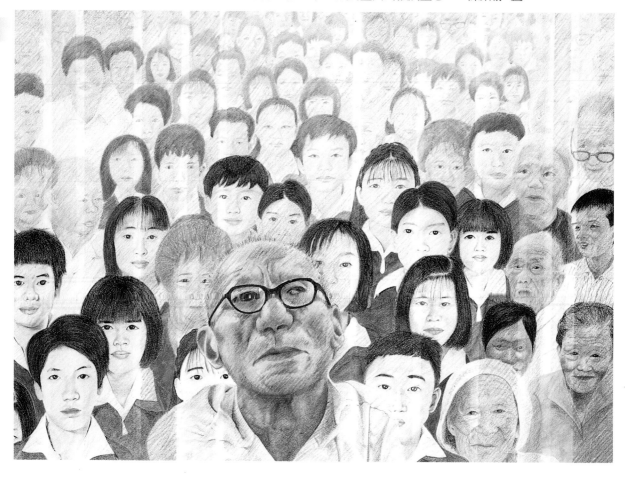

構　成　法　則

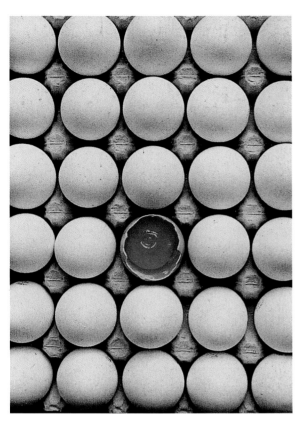

●色彩、造形改變成
了對比效果，成爲視
覺焦點，畫面的重
心。

●牛角在畫面中是孤立的造形，又與平淡的牆面成對比，自然成爲畫面焦點。

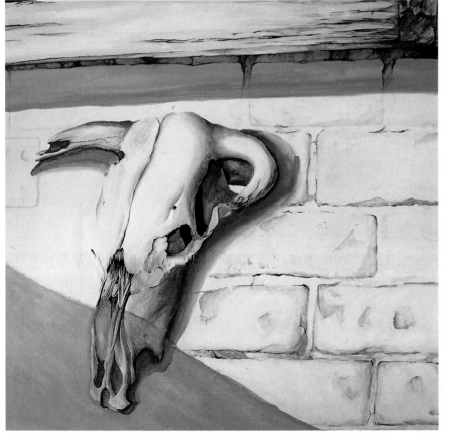

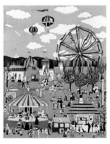

●傾斜產生分節移位，傾
斜部份成爲視覺重點，有
強調及變化效果。
梁至卉　畫

■變形・誇張

從原造形的特徵或局部特徵中，故意破壞改變比例，成誇張性或趣味性或強調性等。表現的方式有改變造形的比例，如壓扁、拉長、扭曲或破壞、改變色調等手法。

●誇張的嘴巴造形表現強烈的激動感。

●強調嘴巴及下巴的個性。

●人體臀部扭曲，交結成一團。

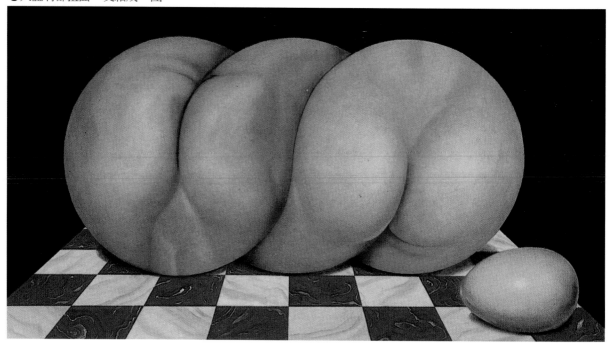

■結合・轉換

　　相異的造形、質感、色彩等，用巧妙的手法
互相結合成一體，變成新的視覺造形或趣味造型
等。

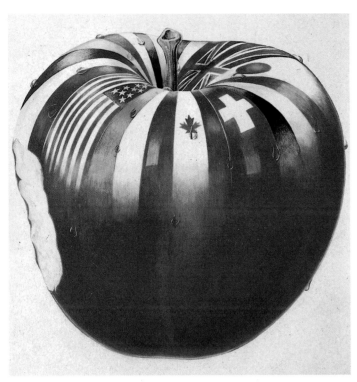

●將各國旗很自然的融合到蘋果造
　形中。

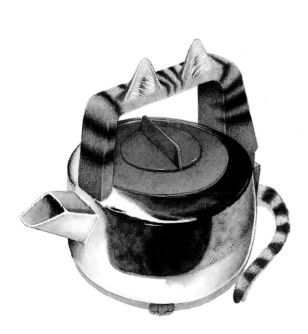

●貓的特徵及斑紋與茶壺巧妙的結合成一體，是一
幅很有創意的造形結合。CHANGES畫

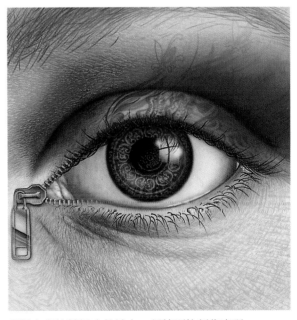

●眼皮與拉鏈趣味性結合，很特別的創作表現。

■單純化

造形、色彩等利用簡潔化表現其最精華的特徵和神韻之處，而省略部份或細節描寫，成簡單、單純的視覺畫面。單純化主要是使造型明瞭易於分辨。如圖案設計、商標設計都是單純化的設計表現 。

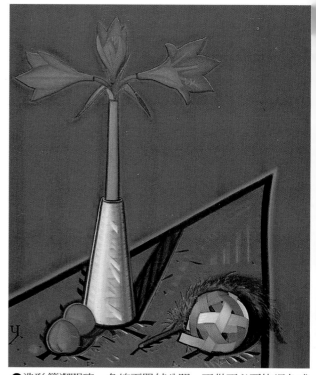

●造形簡潔明確，色塊面單純分明，不做不必要的混色或重疊處理。畫面清爽活潑有力量。　山內滋夫

●統一的色調，利用明暗強弱，簡潔明快的表現器皿、布與蛋的組合關係。
RUIZ PIPO 畫

構成法則

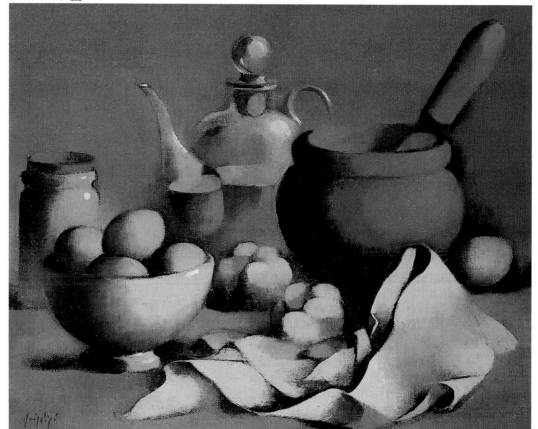

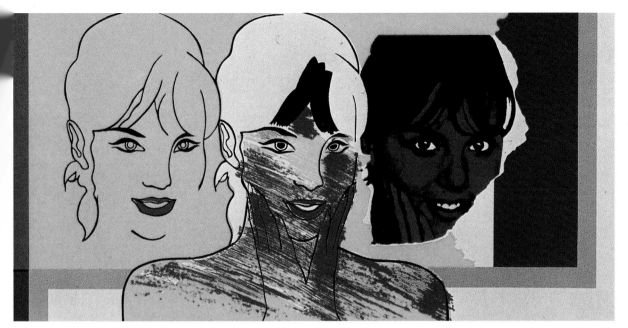

●省去複雜背景，以線條輪廓表現人物特徵和表情，加上一些率性的色彩，簡潔明確的表現出少女的神韻。

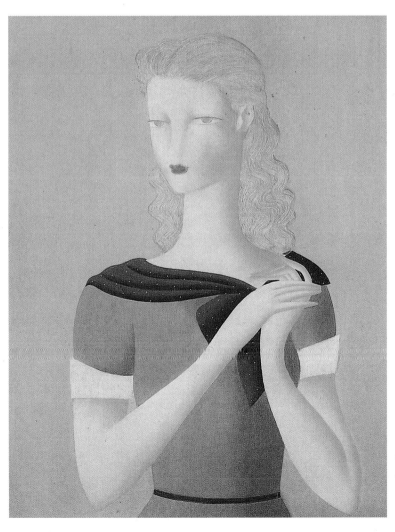

●造形、色彩簡潔洗練，
不繁瑣，不累贅，畫面效
果充滿女性美的柔和和高
雅氣質。 東鄉青兒 畫

■多像組合

　　不同時空，不同造形，不同景像的
事務經組合共同構成一幅交錯性、而且
又能統一、合理的畫面。此種表現方式
最常見於文章插畫或說明性質的畫面。

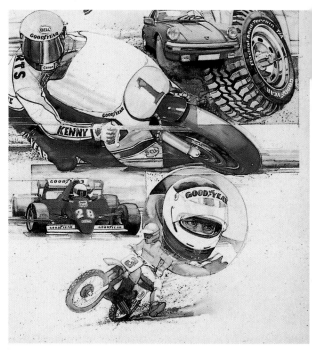

●賽車、人物、機件等共同構成活動說明性質的畫面。(插畫)

構
成
法
則

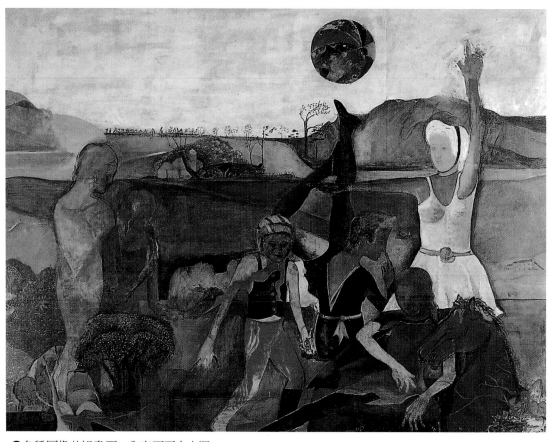

●多種圖像共組畫面，內容不至太空洞。

■即興表現

快速簡略不重細節的
描寫物體造形特徵、神
韻、動作等表現,有草
圖、速寫、隨興、快速表
現的瀟灑意味。

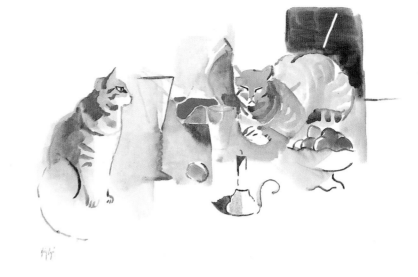

●用水彩表現貓與水果共構的畫
面。輕快的線條,簡潔的色彩就
把貓兒懶散的樣子表現出來。
RUIZ PIPO 畫

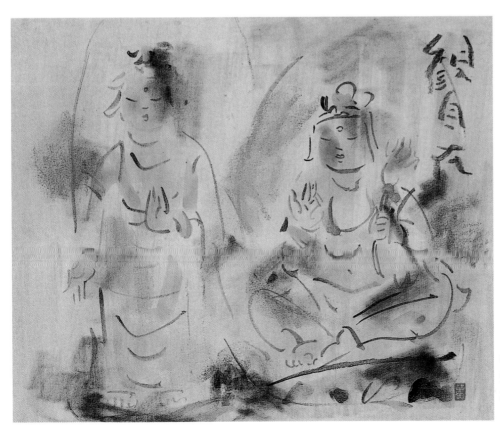

●簡易流暢的線條
造形與簡單顏色,
描寫出佛像慈眉善
目的韻味。宮木 畫

■空間

　如何在二次元的平面裡表現出三次元的立體空間效果，這是繪畫表現中重要的課題之一。繪畫空間的表現形式很多，有：明暗法、色彩濃淡法、重疊交錯法、曲線法、透視法、尺寸比例、橫向線條法、面性空間等方法可表現。

1．無垠空間

　背景為大片天空、海洋、原野或全面色塊時，感覺上背景就有無盡無邊的延伸感。

2．曲折空間

　曲折如河流、山間、田埂、橫向排列等具有透視性、重疊性的延伸空間。

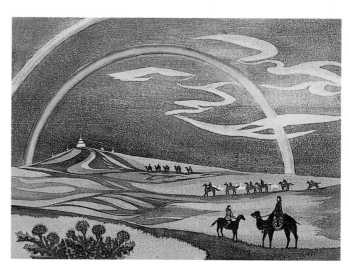

●騎駱駝的人物置於天空、彩虹、原野所構成的空曠空間，顯的渺小。　　阿保浩　畫

●飄浮的水果，以天空做背景，就像無根的氣球，終點不知在何處，背景空間為無限寬。　　MAGRITTE　畫

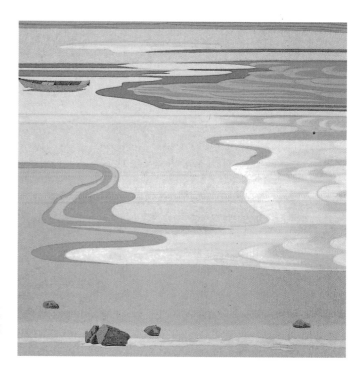

●曲折的沙洲、河流產生距離空間。石頭與小舟因畫面上下位置及恆常性的比例感也產生空間遠近。

3．反射空間

反射性如鏡子、水面、玻璃等反射物體影像，造成空間距離效果。

4．交錯空間

物體交錯、重疊、前後會產生空間感。立體派的空間就是利用交錯、重疊產生空間感。

●光滑平面物中的反射物體影像因比例縮小，產生被反射物置於遠方的空間感。
松本英一郎 畫

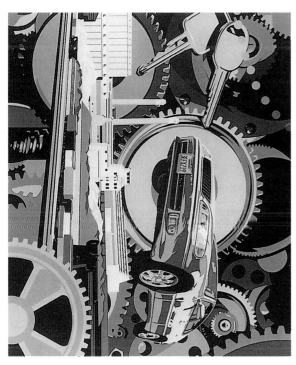

●齒輪、房屋、道路重疊產生前後空間。

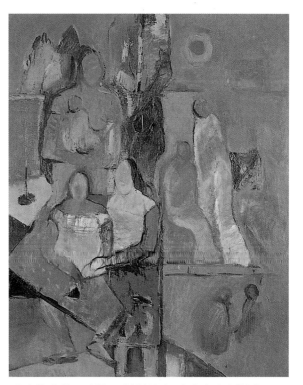

●人物交錯、重疊、改變位置、方向產生空間感。
馬場文衛 畫

5．透視空間

利用線性平行（一點透視）、線性角度
（兩點透視）視線在遠處集中的視覺感，所
產生的空間效果。

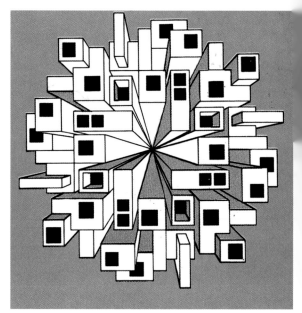

●各方塊往畫面中心集中產生空間效果。

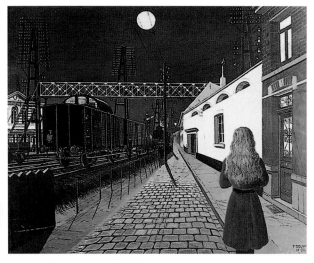

●建築物、火車用一點透視法集中，產生物像的遠近
空間。　德爾沃　畫

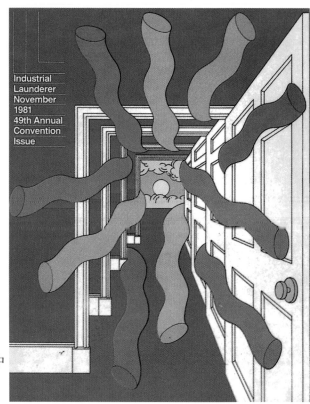

●建築物及色圓條近大遠小有秩序的往畫面中
心集中產生空間效果。　大衛席格　畫

6．線性空間

　　利用有形的線或無形的線如視線、動線、方向線等所及之處會產生的空間效果或面積佔有的效果。

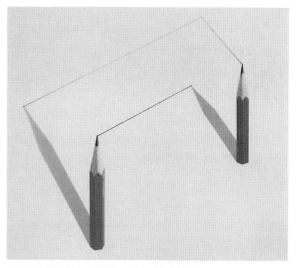

●鉛筆與影子以線條連接，構成錯覺空間。

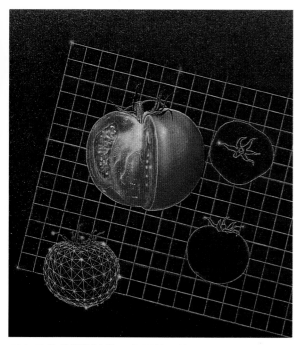

●蕃茄後的網框線除了背景效果外還有面積及空間作用。

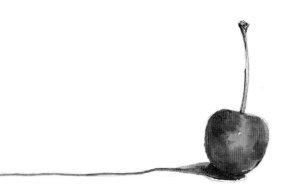

●線條的延伸增大面積效果。

●插頭線延伸出較大的長形空間和面積。　傑瑞麻夫　畫

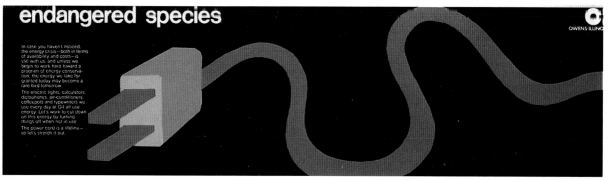

■動勢

平面繪畫的圖像或造型是屬於靜態的，但爲了滿足人類對〝動〞的物體所產生的好奇及吸引力，因此在繪畫表現時，畫面的動勢是不可缺少的要素。

畫面動勢在具象物體的表現時，可藉由動作的辨認中顯現出來，如：手勢、視線、動作、方向、形狀、比例、節奏等…

動勢也可由非具象的形式來襯托表現，如：傾斜、循序、漸變、對比、秩序、重疊、移位、肌理、塊面等…

畫面少了動勢，就少了吸引力，也就像少了生命力。

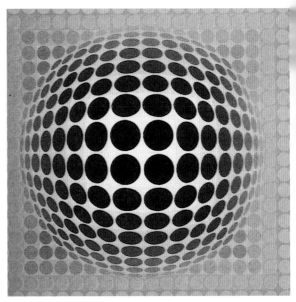

●抽象形在有秩序的漸變中產生動感。　瓦沙雷　畫

●向前衝跑的動作加上肢體的前後感產生動感。福田繁雄　畫

●重疊由上漸次往下移動的人物動作，成好的連續動感。　杜象　下樓梯的女人

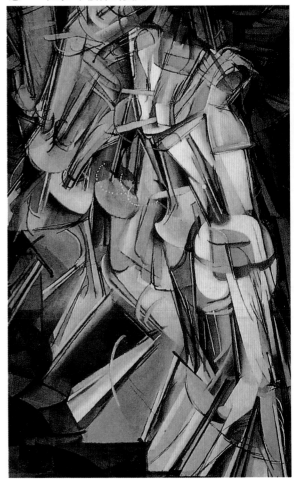

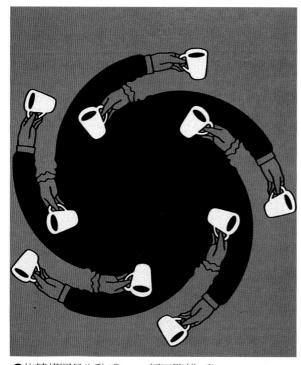

●旋轉構圖易生動感。　　福田繁雄　畫

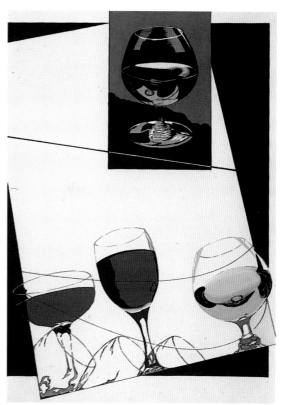

●傾斜的物體,加上不同角度的方形背景,視覺上產生移位的動感。移位方向不同易生動感。

●漸次轉動改變方向產生動感。

九．色彩應用

顏色本身並沒有美醜，但顏色在互相搭配和應用下就會影響我們的心理感覺，因此畫家就利用色彩個性營造畫面的喜、怒、哀、樂、憂等感情。同樣的也可以利用色彩感覺互相搭配做畫面的均衡、前進後退、互補強調等效果。

色彩的感覺以聯想爲基礎，大致而言，暖色系（紅、黃、橙色系）具有活動、興奮、溫暖、前進個性；寒色系（藍、青、綠色系）具有冷靜、清涼、後退個性；灰濁色調具有憂傷、消極感覺；明色調具有朗爽、輕快感；暗色調有陰暗、沈重感。色彩也有輕重感，一般來說，明度越高，感覺愈輕、愈軟；明度越低，感覺愈重、愈硬。

色彩的應用支配畫面各種感覺，因此須適當的運用色相、明度、彩度等個性和特色互相搭配，將可得到許多不同的感覺。

●紅色的系
（火的感覺）
溫暖、熱情。
速水 畫

色
彩
應
用

●藍色系畫面清涼、寒意感。　富谷一明 畫

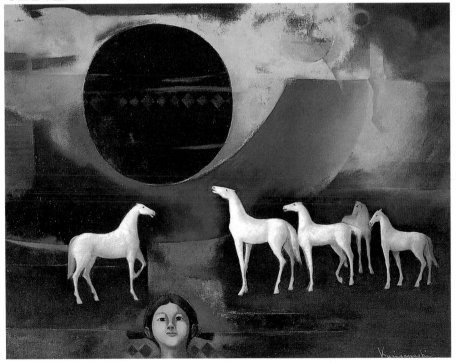

●紅色系畫面感覺熱情有活力。　中村正義

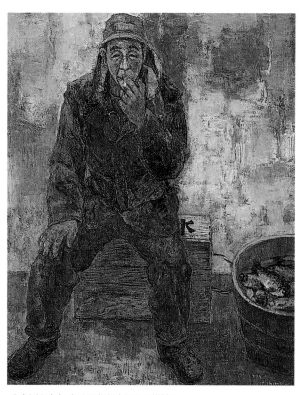

●低彩度灰色調感覺低沉不開朗。

●明度低感覺穩重及陰暗的神秘感。

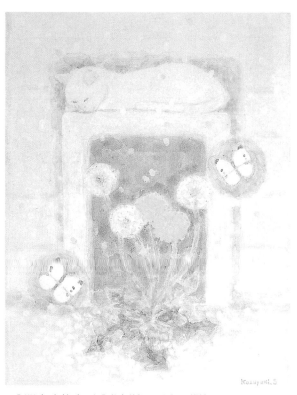

●明度高的畫面感覺輕快、柔和、開朗。

■單色

用單一色相的彩度、明暗變化作表現,如素描性的描寫。色相的使用直接影響畫面感情。

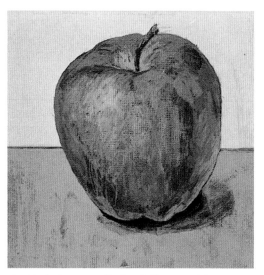

●以灰色調現,原物體形狀的認知不變,整體感卻因色調改變成沉悶、不開朗的感覺。

●用灰黑色調表現城市建築物冰冷擁擠感、冷漠感。
井上 武

●用黑棕色調表現,彩度低,明度也低,畫面人物感覺上帶有憂愁,心事重重的沉悶感。

■固有色

忠於物體固有色彩爲準，做客觀的描寫，
而不隨意改變物體原有色彩。此種表現以初
學者最常見。

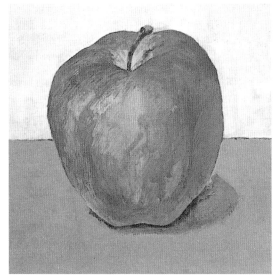

●忠於蘋果固有色彩、形狀做寫實描寫。

●照物體原色做客觀自然的描寫，但缺少畫面變化與個人感情。

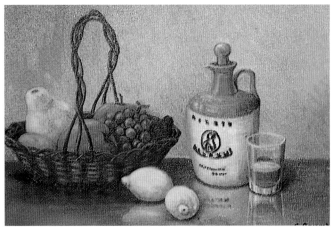

●忠於各物體固有色彩、形狀做客觀寫實的描寫，畫面
親切自然。　　　　　　　　　大沼 淳畫

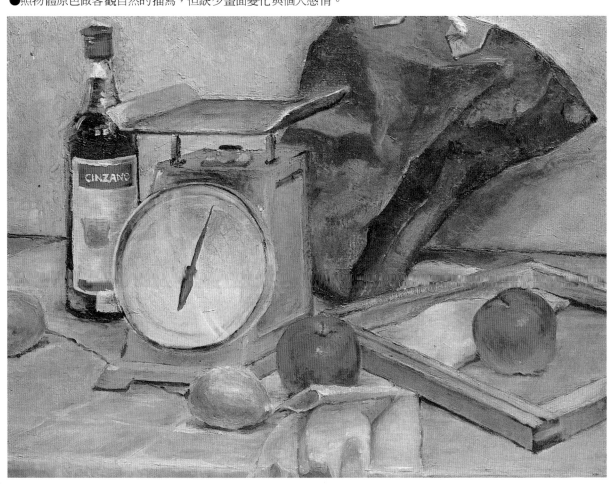

■固有色與主觀色

　　藝術不只是物象的再現，可以加入主觀的意識賦與物象更多的色彩感情、生命和想像空間。

●蘋果的紅色外刻意的加入非紅色系的主觀顏色，而又不失掉紅蘋果的認知。成一新視覺、新生命。

●依主觀意識使用紅、黃、白等色自由應用表現，展現出亮麗健康的色彩生命感情。　　青山眞莉 畫

●紅色茶壺與積木暗色調的畫面襯出紅色茶壺成為畫面重心，搭配變色調的積木，呈現陰暗神秘的想像空間。

■主觀色

　　抽離物像固有色彩樣式或不拘於傳統色彩，以純主觀自由的色彩來表現物像造形。主觀用色表現，讓繪畫創作空間更自由寬廣，主觀色彩的作品藝術性和表現性比較強。

●脫離造形固有色彩，以創意性，純主觀色表現。

●形的精神還在，畫面色彩已脫離現實成自主意識的構成。　富美男　畫

●顏色直接塗抹在簡化明確的造形上，呈現出的是色彩構成的率性畫面力量和效果。

十.構成練習

■奇異果　（廣告顏料）

●構成表現
前要先構思
畫草圖作比
較，再選擇
最滿意的草
圖來表現。

1.毛狀或顆粒造型的東西先畫出立體底色。　　2.用細筆以不同深淺的色彩重複幾次處理毛狀效果。

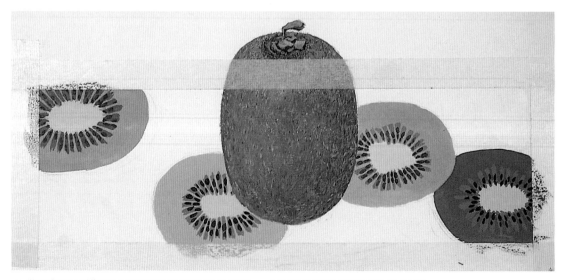

3.背景部份用橫塊面來增加穩定性和畫面空間，以重複出現的剖面圖案做裝飾。

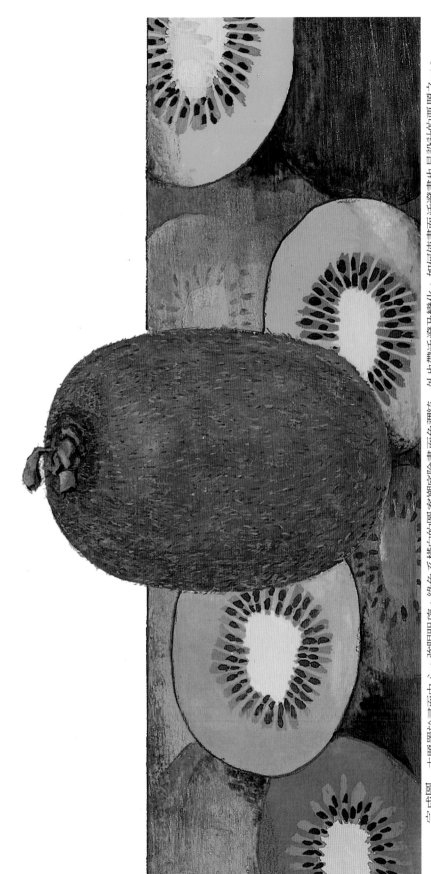

完成圖　主題置於畫面中心，強眼明確，綠色系橫向的圖案襯底除畫面色調統一外也帶活潑及變化。如何使畫面活潑畫也是設計中的要題之一。

■蒜與香菇（廣告顏料）

　　構成時應先畫幾張草圖比較，甚至畫彩
色圖，擇最滿意的一張做表現。

●設計草圖

1.上色前用紙膠帶貼邊做邊
界線。

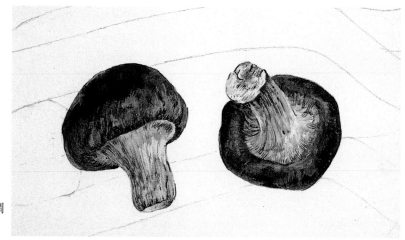

2.描寫香菇時略加一些綠色系，作色調
變化及統一性。

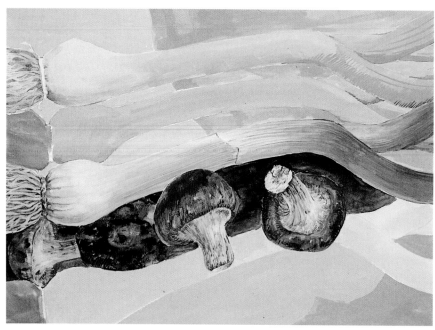

3.蒜作不同強弱表現，作變化
及空間效果，畫上背景作整體
色調的調配。

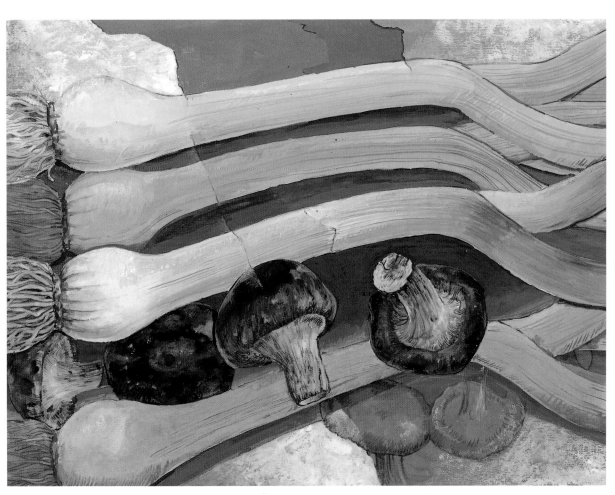

完成圖　香菇作強弱對比變化，自然形成空間感，用不同方向所形成的動勢感和靜態橫放排列的蒜根成對比狀構圖，色彩用對比搭配，作相互凸顯強調。用簡潔平塗化的背景襯調概托土頭。

■石頭與蛋 （廣告顏料）

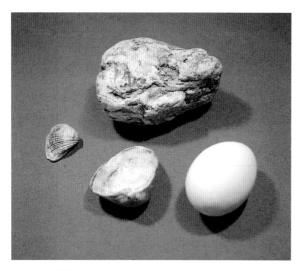

1.構成材料

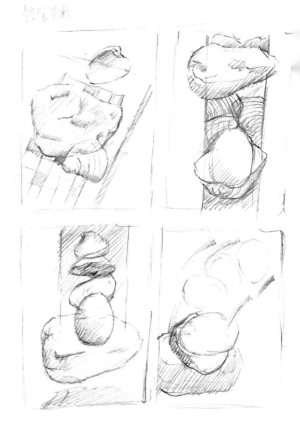

2.草圖設計

構
成
練
習

3.石頭先上底色，加重大塊面暗色部份，完成後再整理石頭的凹隙地方和質感。

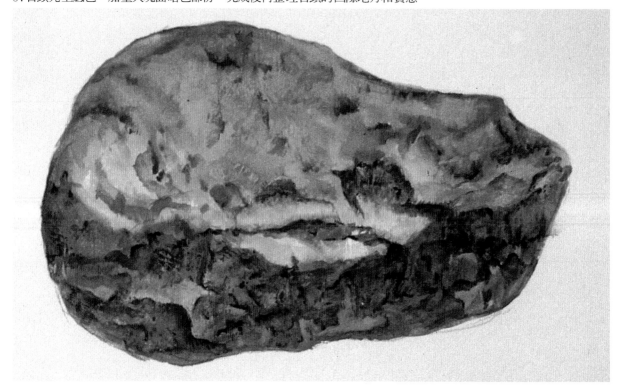

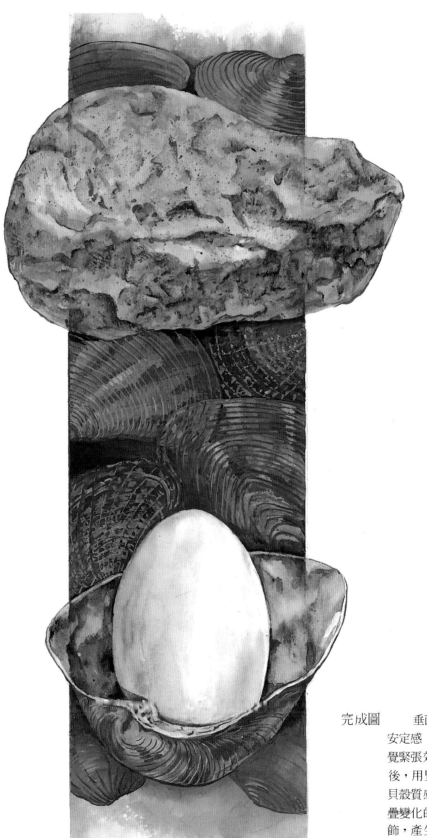

完成圖　　垂直式的構圖具不
　　　安定感；最容易產生視
　　　覺緊張效果。石頭完成
　　　後，用豐富的色彩處理
　　　貝殼質感和蛋，再以重
　　　疊變化的貝殼當背景裝
　　　飾，產生交錯，突破框
　　　的構圖產生擴張的空間
　　　感。

■菱角 （廣告顏料）

描寫暗色的物品時還是要有明暗、層次的變化才會生動。

1.菱角完成後做背景處理。有背景，圖的完整性會更好。

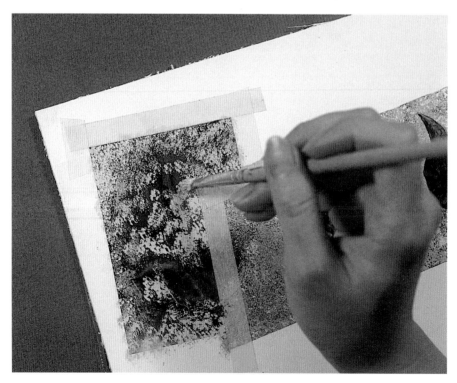

2.菱角完成後用黃紫色做背景。

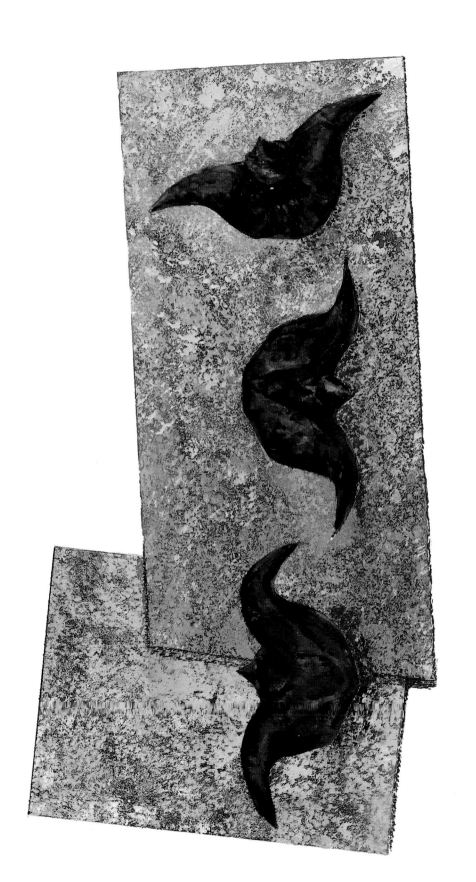

完成圖　簡單的構圖，配上豐富色調變化的背景圖框，畫面效果簡潔明瞭有力。

■花 （廣告顏料）

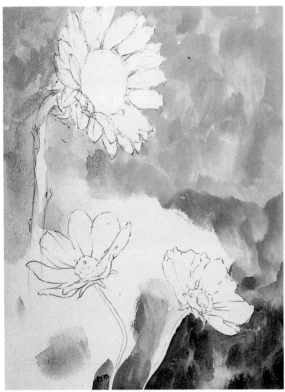

1.背景先處理，先確定整體色調。

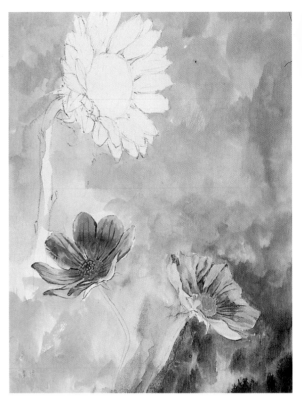

2.花由較暗的地方下筆，並做色彩變化。

3.太陽花由暗的部份打上一層底，乾後再處理花瓣重疊部份。

4.背景處理時注意畫面色調的協調性，用乾筆做肌理增加背景的層次和變化。

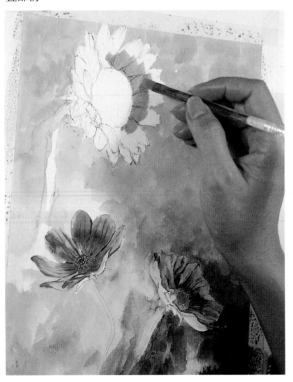

構成練習

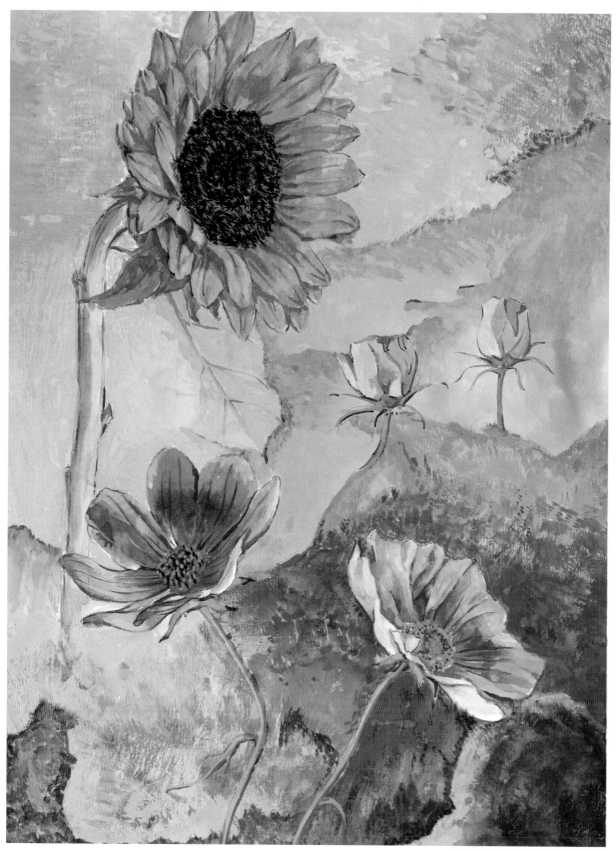

完成圖　同色系的畫面比較容易統一，再以明暗對比的方式處理背景，做出豐富的層次變化及造形之間的呼應。

■香蕉・太陽花 （廣告顏料）

1.上底色，將畫面色調統一。

2.描繪花和葉子的明暗變化。

3.香蕉用明暗做出飽
滿的質感，用褐色表現
表皮擦傷的質感。

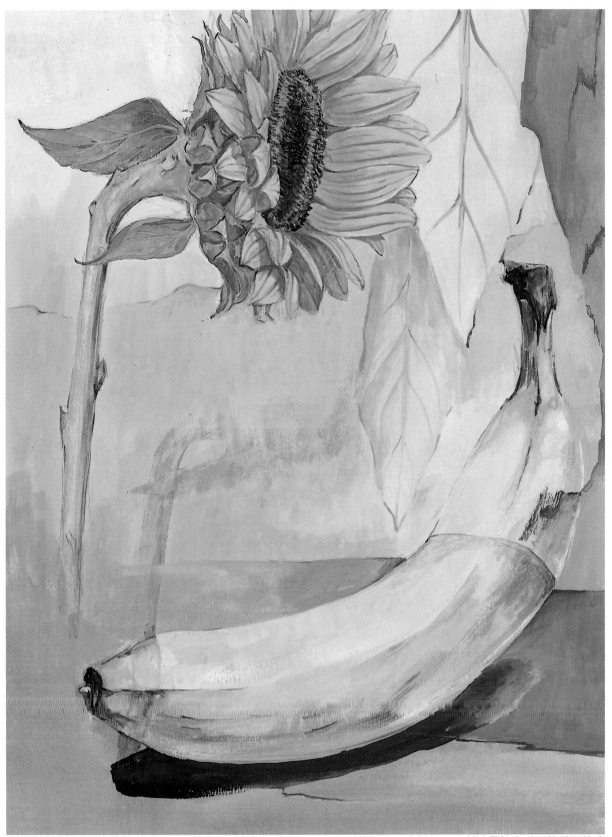

完成圖　以黃色系為主調，背景中搭配一塊藍色及紫色可增加色彩的變化及多樣性。分割重疊的表現目的是調整畫面變化和設計性。

■紅蘿蔔 (廣告顏料)

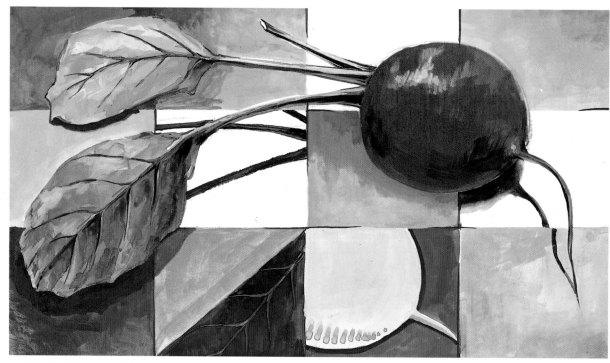

●簡單的題材經過設計組合後，也可以成豐富完整的畫面出現。

■玉米與茄子 (廣告顏料)

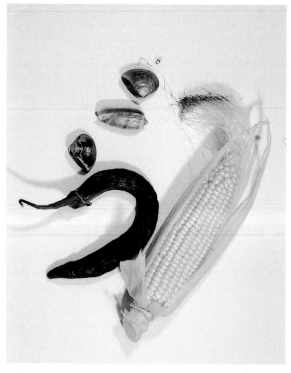

1.組合材料

2.玉米先畫底色再加顆粒明暗。

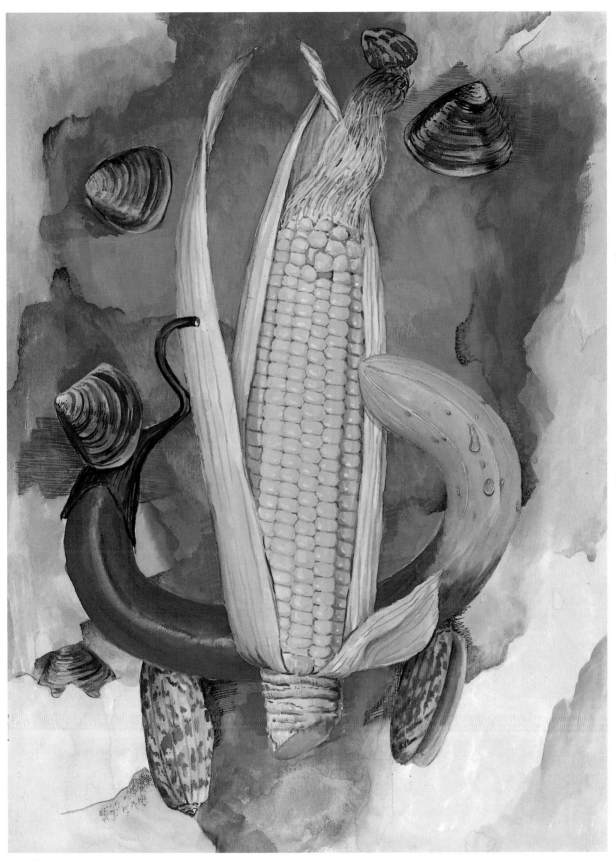

完成圖　玉米放置中心成主體，茄子和小黃瓜因造形相似做結合轉換，成左右對稱呼應。貝殼強弱變化散佈四週
飄浮的動感。用深淺變化的背景襯托所有物體成一幅超現實的構成表現。

■章魚

1.章魚打上一層底色。

2.紅蘿蔔明暗處理。

3.章魚乾後再加層次變化。

構成練習

4.加重暗面及細部描寫。

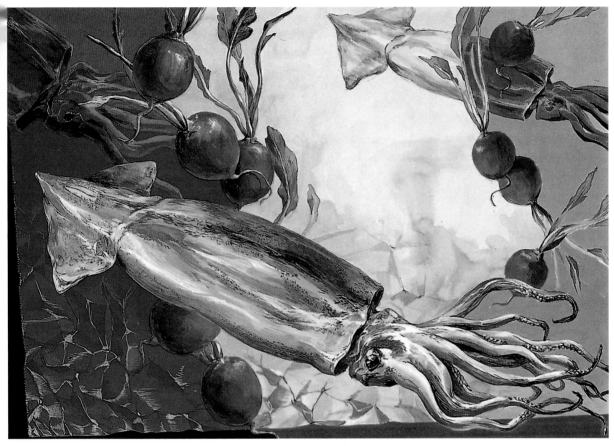

完成圖　以"U"字形狀構圖，視覺動線由上而下，再由下而上很流暢，暖色調的畫面配上藍色成活潑的色調變化。

●足部放大圖　描寫特別仔細，層次變化豐富精彩。

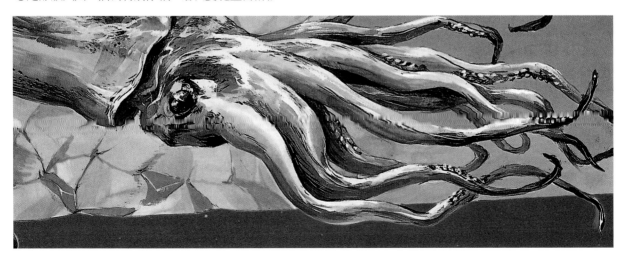

十一．作品欣賞

● 荷花與貝殼

　　構圖上以飄動的野果由上往下串聯到貝殼，再由貝殼經過荷花梗轉移到荷上，以〝U〞字型的動線構
圖主導視線的移動。色彩應用以層次變化的藍色調背景襯托暖色調的花及野果。貝殼則淡化處理，特
意減輕視覺量感。　　（取自 藝大．美大特刊）

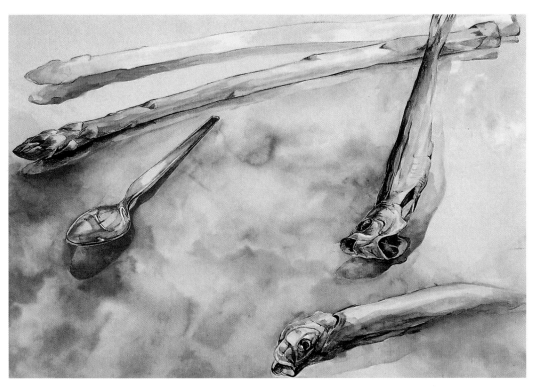

●魚乾　物體方向皆往左下方向構圖,又因角度關係有擴散的動勢感。用彩度高、水分多的透明水彩表現,畫面輕盈流暢。

●洋蔥　(取自 藝大.美大特刊)
　左邊二顆洋蔥與右邊的洋蔥和小花產生對立式的均衡構圖,用明調的紅、藍色系表現,感覺上清爽柔和。

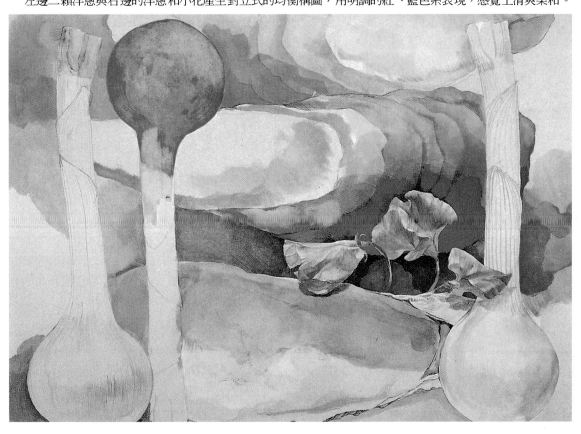

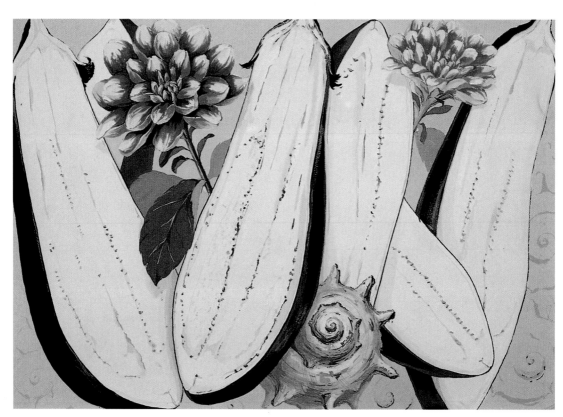

●茄子　茄子交叉構圖具有移動的視覺感，花與貝殼從茄子內伸出，構圖更加有變化。（取自 藝大.美大特刊 ）

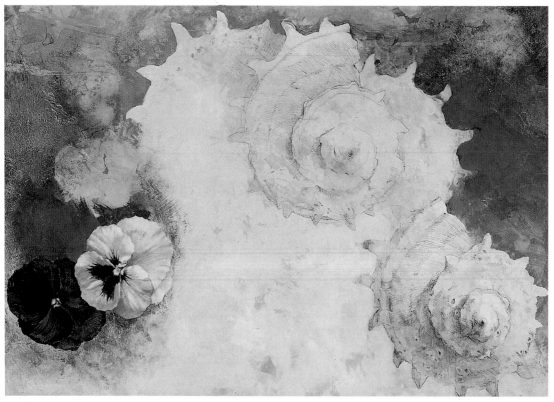

●貝殼與花

　　由精細描寫的黃花和紫花開始連貫貝殼以拋物線式構圖，將視線漸移到下方的貝殼上。貝殼與花左右相對做畫面力感的均衡。（取自 藝大.美大特刊 ）

●花與水果　色彩的配置由底部的黃、紅、紫、藍的銜接做漸層變化，成一好的視覺動線，底色及水果
多色重疊呈現出層次及厚重質感。　（取自藝大‧美大特刊）

●渲染方式表現水墨的流暢感。

作
品
欣
賞

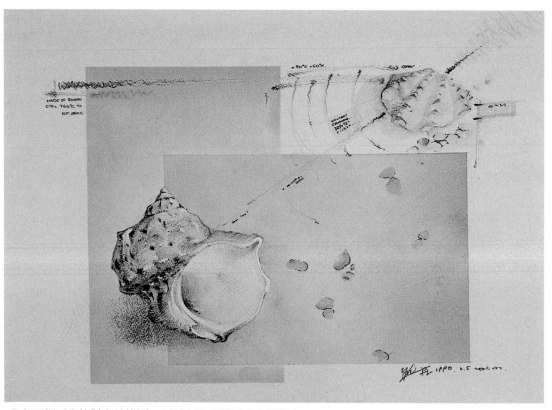

●上下相呼應的對角線構圖，再以色塊面做層次空間的背景。

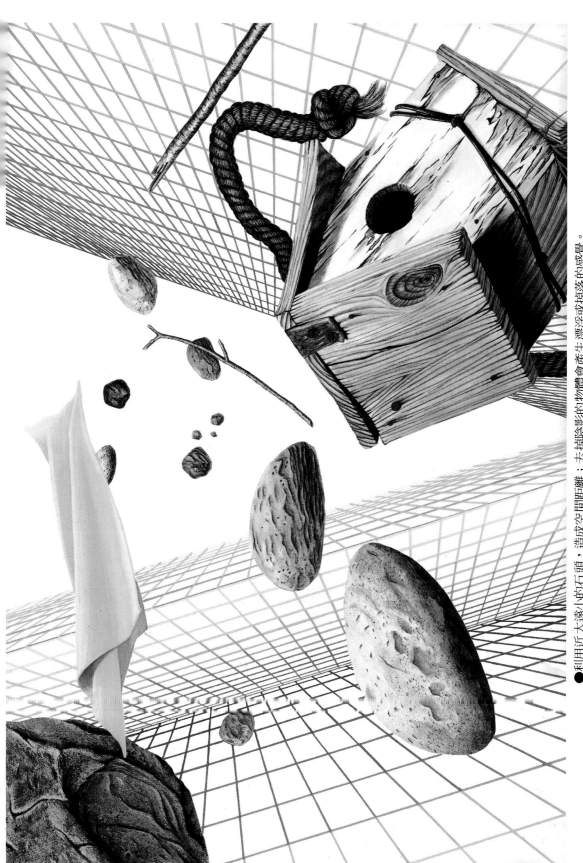

●利用近大遠小的石頭，造成空間距離；去掉陰影的物體會產生漂浮或掉落的感覺。透視線條作背景，除裝飾作用外也會增加空間深遠效果。　林嘉慧　畫

賞　　析　品　作

109

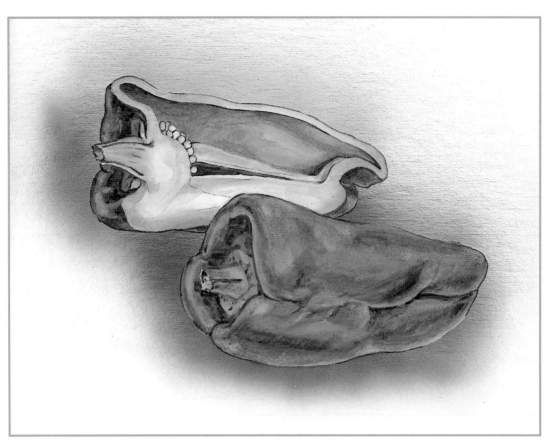

●青椒　　完成後用噴槍作背景裝飾。

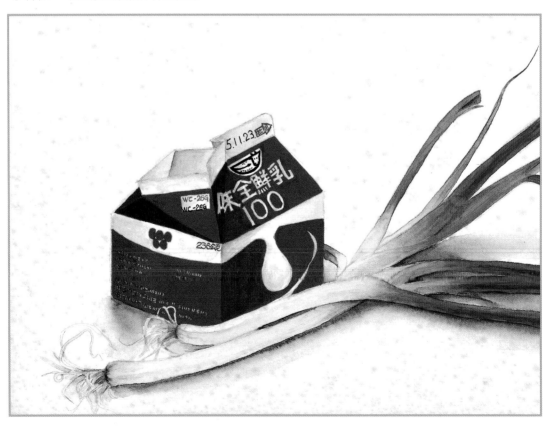

●蔥與紙盒　　水彩，作色彩對比安排。

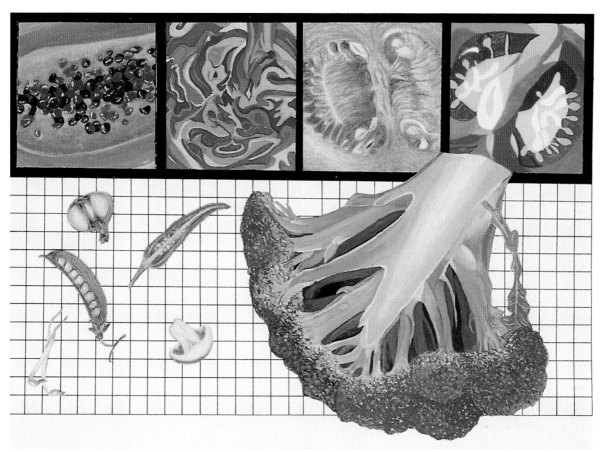

●花椰菜　以同性質物共構統一畫面。格子線可作背景裝飾，也可作空間面積。主題或畫面加邊框有加強畫面力量和視覺效果作用。

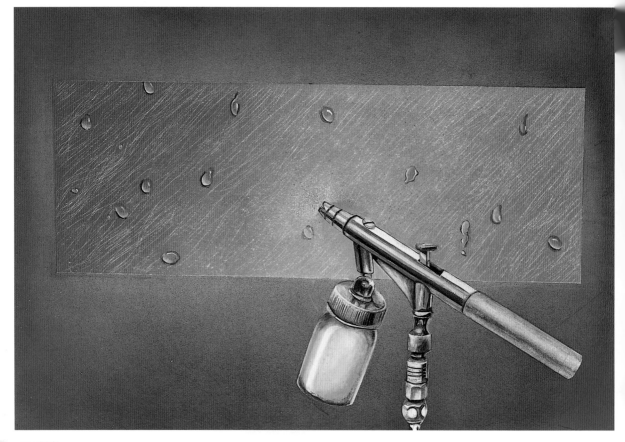

●噴筆：

　噴筆水滴加上刮刷處理的背景，構成一　幅簡潔生動的畫面。　龔麗文　畫

●酒杯：

　十字交叉的構圖畫面具有穩定性。用暗色強調出主題杯中鮮豔可口的飲料，背景方塊中的瓶頭描寫增加內容說明及畫面裝飾效果。構圖簡潔大方。

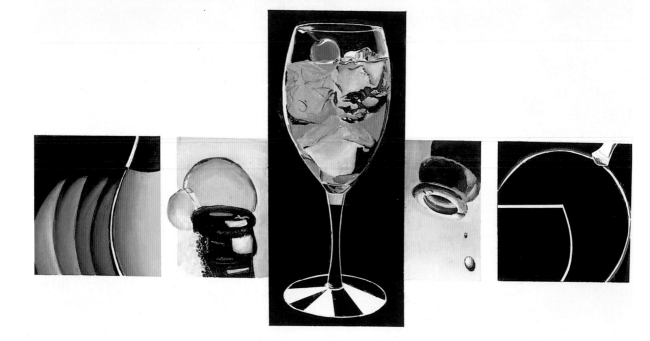

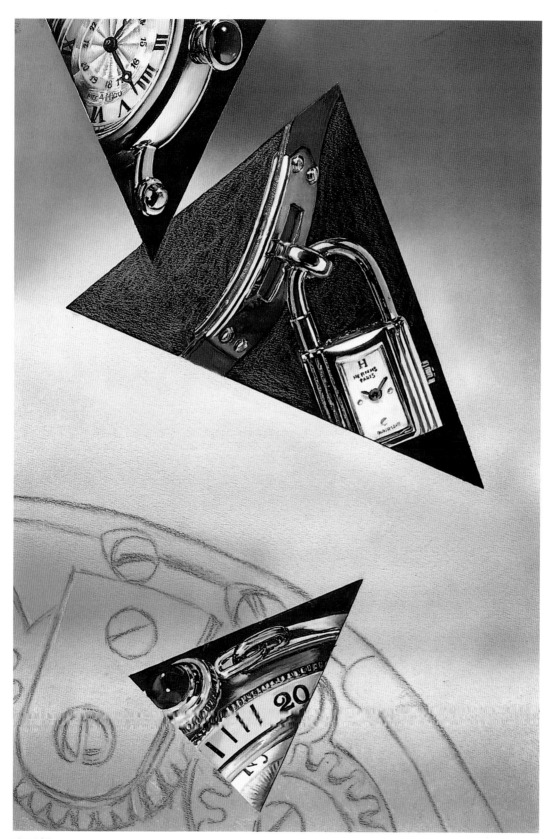

●手錶：

　金屬手錶構成，構圖上用不同角度的三角形構成旋轉掉落移動的律動感，主題只做局部描寫的表現，容
易引起觀看者對造形完整性的聯想和神祕性。許玉奇　畫

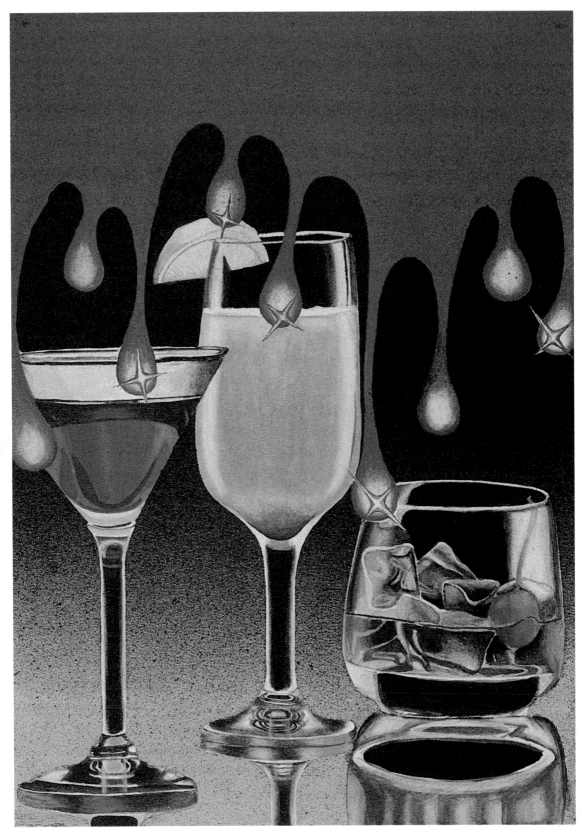

●杯子：
　　紅黃鮮豔的杯中飲料加上紫色調的抽象樣式背景，搭配成帶神祕感的組合構成。　　潘伊萍　畫

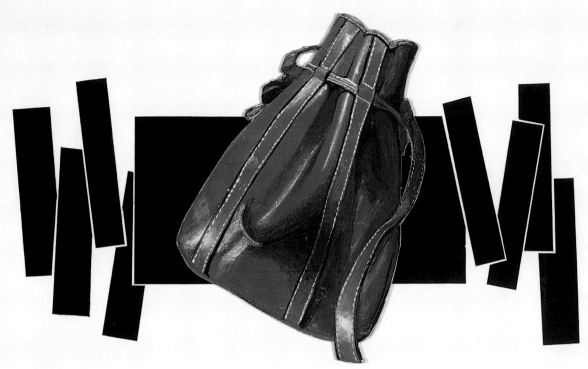

●皮包：

　　紅色寫實的皮包用黑色做背景，紅黑配色耐看不俗氣。傾斜的構圖本身就有緊張的動感，加上背景中
參差不齊移動的小方塊，使畫面增加不安定的動感和變化。　藍淑婷　畫

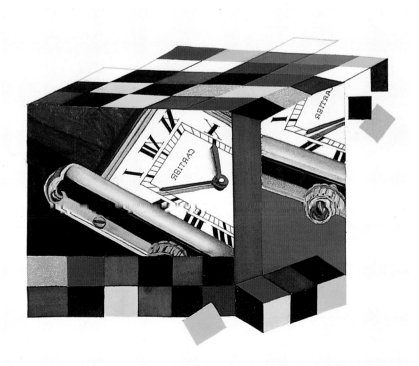

●利用塊面重疊
又移位容易產生
動感。

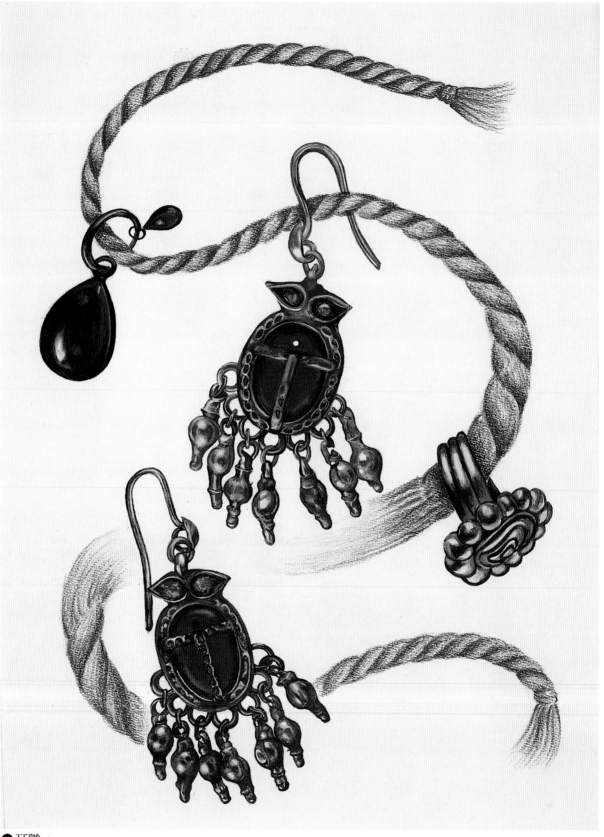

●耳墜：

　　用〝Ｓ〟型扭動的繩子帶動整個畫面動勢，精細描寫的耳墜，畫面所呈現的是輕快又具動感的構圖。

　　湯璧琦　畫

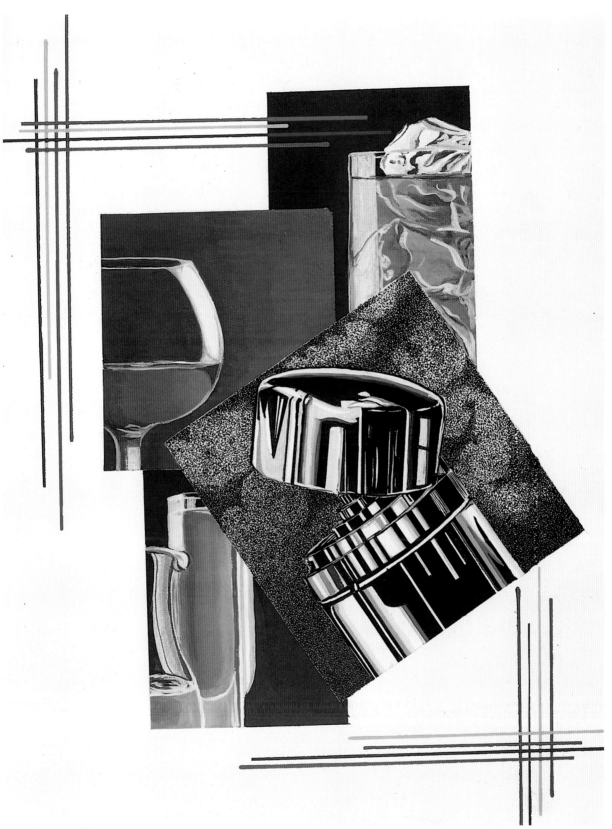

●金屬與玻璃杯：

　　金屬主題用黑白表現質感，再以橙色調的酒杯襯底構成一幅協調又精緻的作品。塊面式的重疊構圖很容易表現空間及動感，最後加上具裝飾性和面積空間的線條裝飾增加畫面空間。　　張仲瑜 畫

●用相似的色調將不同質感的物件
統合在同畫面中；物件的描寫也做
適度簡化，再配上不規則的線性做
裝飾，畫面構成感覺清晰。
陳奕成　畫

作
品
欣
賞

●主題單純，用局部特寫、對比反差、重疊等方式構圖，所呈現出的畫面內容變化卻很豐富。　　李修德　畫

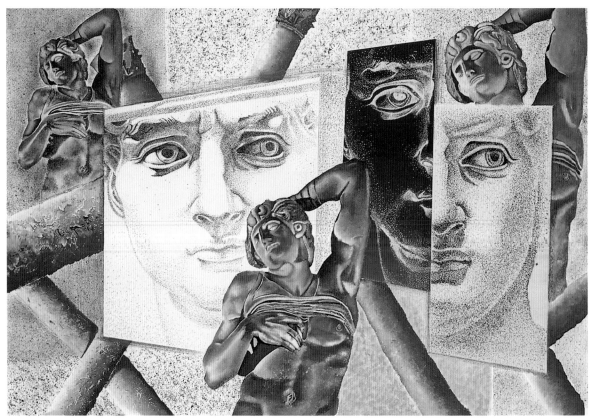

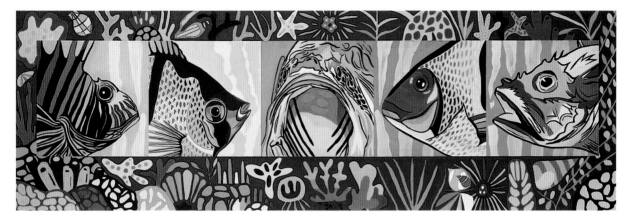

●構圖上利用魚嘴巴的方向性，帶動視線移動到畫面中心的魚身上，成左右對稱式的構圖。使用鮮豔色彩會帶給畫面活潑及強烈生命力。

●散佈的各色玻璃球光影變化，與對比變化的塊面背景相互搭配，畫面感覺明亮清爽。 陳玉芳 畫

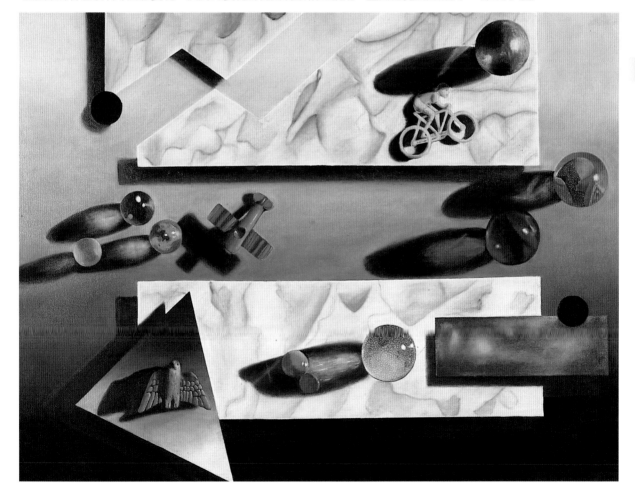

●垂直水平的支架交錯支撐仰首的人體，因懸空產生下墜的動感，仰首及張開的雙手產生畫面張力。　李明芬

●藍色的底與方塊作明度對比，塊面中的貓和三角形內寫實的貓成為畫面重心，加上線條和魚骨做為畫面的潤飾。　劉怡欣 畫

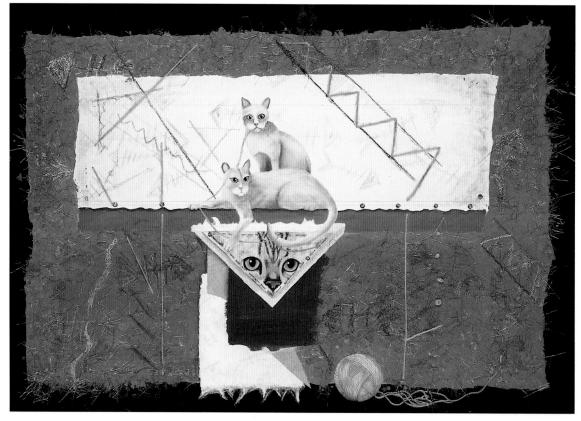

作 品 欣 賞

●重疊、透明性的表現，很有技巧的用強弱變化處理出豐富的內容。　蔡博雄 畫

●用三角形框出寫實的葉子，再以色彩對比搭配強調出畫面所要表達的主題，背景適度的加些小點及層次變化比較不會空洞。

●高麗菜 高麗菜外型與內部構造 做對稱構圖，再以木皮質感的背景襯托組合。

●南瓜　傾斜的金黃色南瓜有如衝進水中濺起浪花的動勢，配上不同明暗變化的南瓜子作畫面的構成，構圖簡潔又有變化。

作　品　欣　賞

●素描完成後，將部份加上顏色，有強調作用也有對比效果。

●彩色墨水　透明性顏料適合表現水分流暢、暈染效果，但不宜作多次混色，以免彩度混濁，破壞其豔麗特性。
葉田園　畫

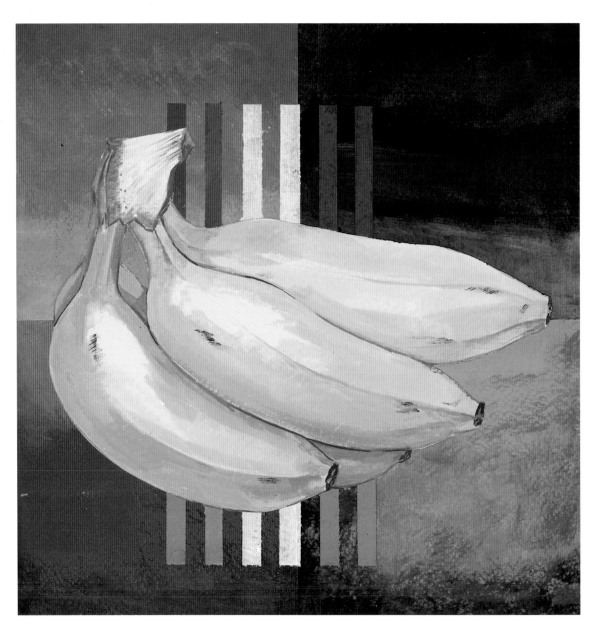

●香蕉　　用色塊作背景及變化，畫面不至於單調。

●竹筍　　類似毛狀質感物體最好的處理方式是先完成底色後，再用細筆或乾筆輕輕的多次重疊畫上去。完成背景後加上小色塊做裝飾。當畫面空洞時動腦想一想如何添加些東西進去增加畫面的可看性 ，這就是設計。

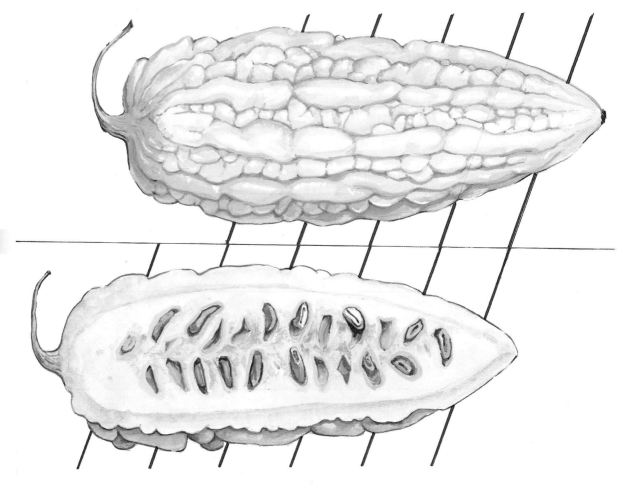

●苦瓜　　苦瓜表皮光滑，小顆粒多，先上一層底色統一色調後再處理顆粒的立體變化，完成後加
　　　　重顆粒間的影子和界線。

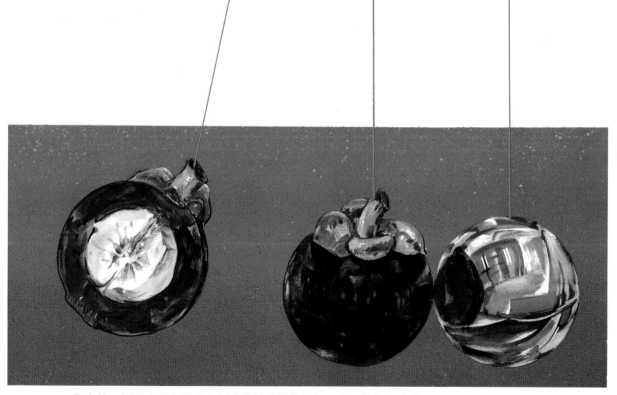

●山竺　圓形山竺和圓形金屬球做趣味性的組合。光滑的金屬球體會折射反光四週的影像成圓弧狀，因此畫金屬球面時注意反光曲線變化。山竺表皮暗而且無光澤，但還是要作出光線變化才有立體感。

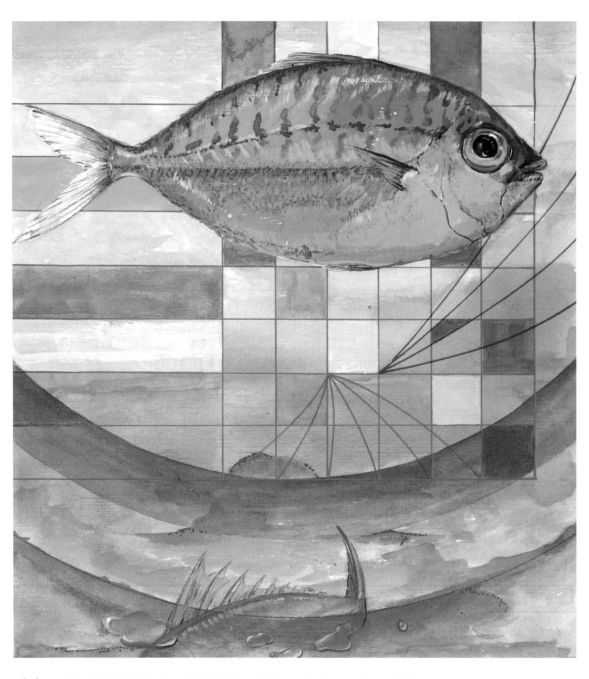

●魚　　用色塊與線條作背景，裝飾意味強，底部的魚背其目的是作上下呼應。

●石頭構成　石頭完成後用色塊面及肌理變化作裝飾。

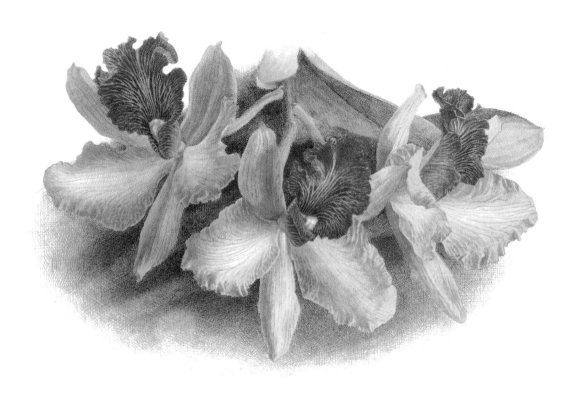

●蘭花　鉛筆完成精細素描後再染上濃淡變化的色彩。　　野田弘志 畫

作
品
欣
賞

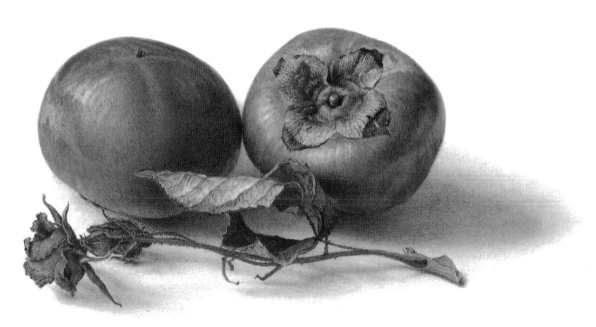

●柿子　鉛筆線條及色彩混合表現精細的畫面。　　野田弘志 畫

●貝殼　貝殼美在色彩、紋理、造型、質感等變化。　大橋正　畫

●鴨群　造形輪廓重疊交叉，將畫面複雜化，特意加強光線於畫面中心成視焦點。　　葉田園　畫

●鵝群 兩邊鵝的視線往畫中心集中於中間的鵝身上，成爲視焦點，再以分割塊面變化畫面，細部簡潔化處理。
蔗田園 畫

●青椒　用漸變圖案化構成。田口嘉子　畫

作品欣賞

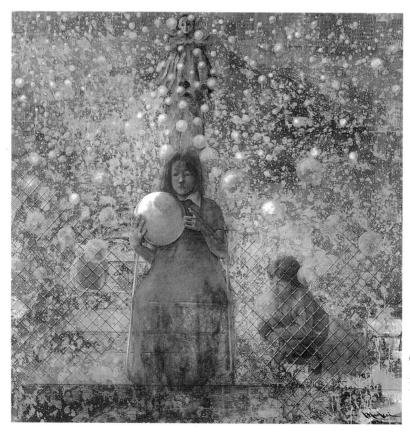

●人物、鐵網、泡沫等
共構出繽紛多彩的畫
面。

　向井　畫

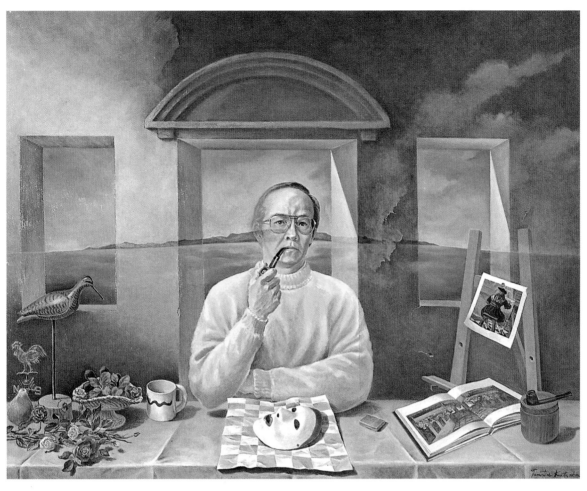

●透明性表現，可看出完整造型層次。 片岡有 畫

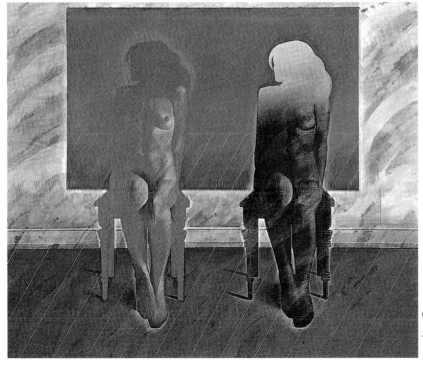

●左右形對稱，方塊襯底，
增加畫面變化及空間深度。
　白川治 畫

參 考 書 目

◆美術設計的基礎　　　　　　　　大智　浩／大陸書店
◆美術與視覺心理學　　　　　　　安海姆 著・李長俊譯
◆藝術設計的平面構成　　　　　　呂清夫譯／北星圖書公司
◆名畫的藝術思想　　　　　　　　編輯部／新形象出版社
◆藝術鑑賞入門　　　　　　　　　曾雁雲／雄獅圖書
◆歐美現代美術　　　　　　　　　何政廣／藝術家出版
◆藝大・美大あめぎすイへ　　　　NO.12.18.34 期　　　　　　（日文）
◆美術の窗月刊　　　　　　　　　NO.67.68.69.70 期　　　　　　（日文）
◆一枚の繪 畫集　　　　　　　　 1984.11月 ;1988.12月　　　　（日文）
◆畫面構成の技法　　　　　　　　ァトリエ　　　　　　　　　　（日文）
◆構成研究　　　　　　　　　　　青木正夫／ァトリエ　　　　　（日文）
◆日展圖錄　　　　　　　　　　　第２４回　　　　　　　　　　（日文）
◆JCA ANNUAL 6　　　　　　　　　　　　　　　　　　　　　（英文）
◆WORK BOOK 1996　　　　　　　　　　　　　　　　　　　（英文）

作者簡介

◎葉 田 園
◎1953年 生
◎台灣師範大學美術系畢業
◎經 歷:
　省立後壁高中美工科教師
　海青工商美・廣科教師・科主任
◎編 著:
　描繪技法　新形象出版社
　印刷實務　教 育 部出版
◎現 職:
　海青工商美工・廣設科教師

新形象出版圖書目錄

郵撥:0510716-5 陳偉賢

TEL:9207133・9278446　FAX:9290713　地址:北縣中和市中和路322號8F之1

一、美術設計

代碼	書名	編著者	定價
1-01	新插畫百科(上)	新形象	400
1-02	新插畫百科(下)	新形象	400
1-03	平面海報設計專集	新形象	400
1-05	藝術・設計的平面構成	新形象	380
1-06	世界名家插畫專集	新形象	600
1-07	包裝結構設計		400
1-08	現代商品包裝設計	鄧成連	400
1-09	世界名家兒童插畫專集	新形象	650
1-10	商業美術設計(平面應用篇)	陳孝銘	450
1-11	廣告視覺媒體設計	謝蘭芬	400
1-15	應用美術・設計	新形象	400
1-16	插畫藝術設計	新形象	400
1-18	基礎造形	陳寬祐	400
1-19	產品與工業設計(1)	吳志誠	600
1-20	產品與工業設計(2)	吳志誠	600
1-21	商業電腦繪圖設計	吳志誠	500
1-22	商標造形創作	新形象	350
1-23	插圖彙編(事物篇)	新形象	380
1-24	插圖彙編(交通工具篇)	新形象	380
1-25	插圖彙編(人物篇)	新形象	380

二、POP廣告設計

代碼	書名	編著者	定價
2-01	精緻手繪POP廣告1	簡仁吉等	400
2-02	精緻手繪POP2	簡仁吉	400
2-03	精緻手繪POP字體3	簡仁吉	400
2-04	精緻手繪POP海報4	簡仁吉	400
2-05	精緻手繪POP展示5	簡仁吉	400
2-06	精緻手繪POP應用6	簡仁吉	400
2-07	精緻手繪POP變體字7	簡志哲等	400
2-08	精緻創意POP字體8	張麗琦等	400
2-09	精緻創意POP插圖9	吳銘書等	400
2-10	精緻手繪POP畫典10	葉辰智等	400
2-11	精緻手繪POP個性字11	張麗琦等	400
2-12	精緻手繪POP校園篇12	林東海等	400
2-16	手繪POP的理論與實務	劉中興等	400

三、圖學、美術史

代碼	書名	編著者	定價
4-01	綜合圖學	王鍊登	250
4-02	製圖與議圖	李寬和	280
4-03	簡新透視圖學	廖有燦	300
4-04	基本透視實務技法	山城義彥	300
4-05	世界名家透視圖全集	新形象	600
4-06	西洋美術史(彩色版)	新形象	300
4-07	名家的藝術思想	新形象	400

四、色彩配色

代碼	書名	編著者	定價
5-01	色彩計劃	賴一輝	350
5-02	色彩與配色(附原版色票)	新形象	750
5-03	色彩與配色(彩色普級版)	新形象	300

五、室內設計

代碼	書名	編著者	定價
3-01	室內設計用語彙編	周重彥	200
3-02	商店設計	郭敏俊	480
3-03	名家室內設計作品專集	新形象	600
3-04	室內設計製圖實務與圖例(精)	彭維冠	650
3-05	室內設計製圖	宋玉眞	400
3-06	室內設計基本製圖	陳德貴	350
3-07	美國最新室內透視圖表現法1	羅啓敏	500
3-13	精緻室內設計	新形象	800
3-14	室內設計製圖實務(平)	彭維冠	450
3-15	商店透視-麥克筆技法	小掠勇記夫	500
3-16	室內外空間透視表現法	許正孝	480
3-17	現代室內設計全集	新形象	400
3-18	室內設計配色手冊	新形象	350
3-19	商店與餐廳室內透視	新形象	600
3-20	櫥窗設計與空間處理	新形象	1200
8-21	休閒俱樂部・酒吧與舞台設計	新形象	1200
3-22	室內空間設計	新形象	500
3-23	櫥窗設計與空間處理(平)	新形象	450
3-24	博物館&休閒公園展示設計	新形象	800
3-25	個性化室內設計精華	新形象	500
3-26	室內設計&空間運用	新形象	1000
3-27	萬國博覽會&展示會	新形象	1200
3-28	中西傢俱的淵源和探討	謝蘭芬	300

六、SP行銷・企業識別設計

代碼	書名	編著者	定價
6-01	企業識別設計	東海・麗琦	450
6-02	商業名片設計(一)	林東海等	450
6-03	商業名片設計(二)	張麗琦等	450
6-04	名家創意系列①識別設計	新形象	1200

七、造園景觀

代碼	書名	編著者	定價
7-01	造園景觀設計	新形象	1200
7-02	現代都市街道景觀設計	新形象	1200
7-03	都市水景設計之要素與概念	新形象	1200
7-04	都市造景設計原理及整體概念	新形象	1200
7-05	最新歐洲建築設計	石金城	1500

八、廣告設計、企劃

代碼	書名	編著者	定價
9-02	CI與展示	吳江山	400
9-04	商標與CI	新形象	400
9-05	CI視覺設計(信封名片設計)	李天來	400
9-06	CI視覺設計(DM廣告型錄)(1)	李天來	450
9-07	CI視覺設計(包裝點線面)(1)	李天來	450
9-08	CI視覺設計(DM廣告型錄)(2)	李天來	450
9-09	CI視覺設計(企業名片吊卡廣告)	李天來	450
9-10	CI視覺設計(月曆PR設計)	李天來	450
9-11	美工設計完稿技法	新形象	450
9-12	商業廣告印刷設計	陳穎彬	450
9-13	包裝設計點線面	新形象	450
9-14	平面廣告設計與編排	新形象	450
9-15	CI戰略實務	陳木村	
9-16	被遺忘的心形象	陳木村	150
9-17	CI經營實務	陳木村	280
9-18	綜藝形象100序	陳木村	

140

九、繪畫技法

代碼	書名	編著者	定價
8-01	基礎石膏素描	陳嘉仁	380
8-02	石膏素描技法專集	新形象	450
8-03	繪畫思想與造型理論	朴先圭	350
8-04	魏斯水彩畫專集	新形象	650
8-05	水彩靜物圖解	林振洋	380
8-06	油彩畫技法1	新形象	450
8-07	人物靜物的畫法2	新形象	450
8-08	風景表現技法3	新形象	450
8-09	石膏素描表現技法4	新形象	450
8-10	水彩・粉彩表現技法5	新形象	450
8-11	描繪技法6	葉田園	350
8-12	粉彩表現技法7	新形象	400
8-13	繪畫表現技法8	新形象	500
8-14	色鉛筆描繪技法9	新形象	400
8-15	油畫配色精要10	新形象	400
8-16	鉛筆技法11	新形象	350
8-17	基礎油畫12	新形象	450
8-18	世界名家水彩(1)	新形象	650
8-19	世界水彩作品專集(2)	新形象	650
8-20	名家水彩作品專集(3)	新形象	650
8-21	世界名家水彩作品專集(4)	新形象	650
8-22	世界名家水彩作品專集(5)	新形象	650
8-23	壓克力畫技法	楊恩生	400
8-24	不透明水彩技法	楊恩生	400
8-25	新素描技法解說	新形象	350
8-26	畫鳥・話鳥	新形象	450
8-27	噴畫技法	新形象	550
8-28	藝用解剖學	新形象	350
8-30	彩色墨水畫技法	劉興治	400
8-31	中國畫技法	陳永浩	450
8-32	千嬌百態	新形象	450
8-33	世界名家油畫專集	新形象	650
8-34	插畫技法	劉芷芸等	450
8-35	實用繪畫範本	新形象	400
8-36	粉彩技法	新形象	400
8-37	油畫基礎畫	新形象	400

十、建築、房地產

代碼	書名	編著者	定價
10-06	美國房地產買賣投資	解時村	220
10-16	建築設計的表現	新形象	500
10-20	寫實建築表現技法	濱脇普作	400

十一、工藝

代碼	書名	編著者	定價
11-01	工藝概論	王銘顯	240
11-02	籐編工藝	龐玉華	240
11-03	皮雕技法的基礎與應用	蘇雅汾	450
11-04	皮雕藝術技法	新形象	400
11-05	工藝鑑賞	鐘義明	480
11-06	小石頭的動物世界	新形象	350
11-07	陶藝娃娃	新形象	280
11-08	木彫技法	新形象	300

十二、幼教叢書

代碼	書名	編著者	定價
12-02	最新兒童繪畫指導	陳穎彬	400
12-03	童話圖案集	新形象	350
12-04	教室環境設計	新形象	350
12-05	教具製作與應用	新形象	350

十三、攝影

代碼	書名	編著者	定價
13-01	世界名家攝影專集(1)	新形象	650
13-02	繪之影	曾崇詠	420
13-03	世界自然花卉	新形象	400

十四、字體設計

代碼	書名	編著者	定價
14-01	阿拉伯數字設計專集	新形象	200
14-02	中國文字造形設計	新形象	250
14-03	英文字體造形設計	陳穎彬	350

十五、服裝設計

代碼	書名	編著者	定價
15-01	蕭本龍服裝畫(1)	蕭本龍	400
15-02	蕭本龍服裝畫(2)	蕭本龍	500
15-03	蕭本龍服裝畫(3)	蕭本龍	500
15-04	世界傑出服裝畫家作品展	蕭本龍	400
15-05	名家服裝畫專集1	新形象	650
15-06	名家服裝畫專集2	新形象	650
15-07	基礎服裝畫	蔣愛華	350

十六、中國美術

代碼	書名	編著者	定價
16-01	中國名畫珍藏本		1000
16-02	沒落的行業—木刻專輯	楊國斌	400
16-03	大陸美術學院素描選	凡 谷	350
16-04	大陸版畫新作選	新形象	350
16-05	陳永浩彩墨畫集	陳永浩	650

十七、其他

代碼	書名	定價
X0001	印刷設計圖案(人物篇)	380
X0002	印刷設計圖案(動物篇)	380
X0003	圖案設計(花木篇)	350
X0004	佐滕邦雄(動物描繪設計)	450
X0005	精細插畫設計	550
X0006	透明水彩表現技法	450
X0007	建築空間與景觀透視表現	500
X0008	最新噴畫技法	500
X0009	精緻手繪POP插圖(1)	300
X0010	精緻手繪POP插圖(2)	250
X0011	精細動物插畫設計	450
X0012	海報編輯設計	450
X0013	創意海報設計	450
X0014	實用海報設計	450
X0015	裝飾花邊圖案集成	380
X0016	實用聖誕圖案集成	380

141

繪畫技法與構成

定價：450元

出 版 者：	新形象出版事業有限公司
負 責 人：	陳偉賢
地　　　址：	台北縣中和市中和路322號8F之1
電　　　話：	29207133 · 29278446
F A X：	29229041

編 著 者：	葉田園
發 行 人：	顏義勇
總 策 劃：	陳偉昭
美術設計：	黃筱晴

總 代 理：	北星圖書事業股份有限公司
地　　　址：	永和市中正路462號B1
門　　　市：	北星圖書事業股份有限公司
地　　　址：	永和市中正路462號B1
電　　　話：	29229000(代表)
F A X：	29229041
郵　　　撥：	0544500-7北星圖書帳戶
印 刷 所：	利林印刷

行政院新聞局出版事業登記證/局版台業字第3928號
經濟部公司執/76建三辛字第21473號

國家圖書館出版品預行編目資料

繪畫技法與構成／葉田園編著。--第一版。
　　--臺北縣中和市：新形象，1999〔民88〕
　　面：　　　公分。

　　ISBN 957-9679-52-5（平裝）

　　1.繪畫 - 西洋 - 技法

947.1　　　　　　　　　　　　88003382

本版發行：2009年10月